高等院校艺术设计与广告专业系

广告设计与创意

赵光灿　杜轶姝　秦宇新　主编

清华大学出版社
北京

内 容 简 介

本书甄选了众多极富创意的广告设计,并一一匹配了案例解析。本书注重理论与实践的紧密结合,强调以图释文、以文解图,语言力求通畅、精练,通过大量精美图片及相应的赏析注解,对广告设计的类型、特点、思维、表现形式、版式等多方面内容进行了系统阐释,旨在使读者熟练掌握广告设计的方法和规律,开拓读者的视野,启发读者的灵感,引导读者的创意思维,进而达到提高艺术设计素养并为创作实践提供更多有效途径的目的。

本书结构清晰,案例丰富,语言简明易懂,可作为高校艺术设计与广告专业的教材,也可作为艺术设计与广告从业者和爱好者进行自我提升的阅读材料。

本书封面贴有清华大学出版社防伪标签,无标签者不得销售。
版权所有,侵权必究。举报:010-62782989,beiqinquan@tup.tsinghua.edu.cn。

图书在版编目(CIP)数据

广告设计与创意 / 赵光灿,杜轶姝,秦宇新主编 . —北京:清华大学出版社,2023.1
高等院校艺术设计与广告专业系列教材
ISBN 978-7-302-50882-3

Ⅰ.①广… Ⅱ.①赵… ②杜… ③秦… Ⅲ.①广告设计-高等学校-教材 Ⅳ.① J524.3

中国版本图书馆 CIP 数据核字(2018)第 189819 号

责任编辑:陈立静
装帧设计:杨玉兰
责任校对:张文青
责任印制:曹婉颖

出版发行:清华大学出版社
 网 址:http://www.tup.com.cn, http://www.wqbook.com
 地 址:北京清华大学学研大厦 A 座 邮 编:100084
 社 总 机:010-83470000 邮 购:010-62786544
 投稿与读者服务:010-62776969, c-service@tup.tsinghua.edu.cn
 质量反馈:010-62772015, zhiliang@tup.tsinghua.edu.cn
印 装 者:北京博海升彩色印刷有限公司
经 销:全国新华书店
开 本:190mm×260mm 印 张:13 字 数:312 千字
版 次:2023 年 3 月第 1 版 印 次:2023 年 3 月第 1 次印刷
定 价:69.00 元

产品编号:074727-01

前言 PREFACE

　　广告，即"广而告之"。广告的历史至少可追溯到 3000 年前的古埃及时期；而中国现存最早的广告印刷物，是宋朝"济南刘家功夫针铺"的铜版印刷宣传品。时至今日，作为信息传达、理念宣传、产品推介的重要媒介与手段，广告依然兴盛不衰。

　　本书的撰写正是基于当前艺术与广告设计相关专业与行业的需要，针对当前数字与印刷媒介中广告设计的教学研究现状和市场需求，结合作者多年教研实践而展开的。

　　本书通过简洁的文字阐述、大量的图片案例及相应的赏析注解，对广告的特点、分类、设计思维、表现形式、版式构图等多方面内容进行了系统阐释，旨在使读者熟练掌握平面广告的设计要领，开阔读者的视野，启发读者的创作灵感，为设计实践提供更多的方法与借鉴。

　　在案例选取上，我们用心甄选了近年来知名广告公司的精彩作品，这些作品的主题与内容贴近读者生活，在设计上各有其精妙之处。每组案例均配有详细的赏析文字，可帮助读者高效解读创作者的设计思路与表现手法。

　　考虑到当前高校艺术专业与广告专业的教学实践情况，我们精心设计、制作了课件和思政内容，大家可在每一章的章首页扫描二维码，进行观看和下载。

P 前言 REFACE

 由于篇幅原因,本书的第五章(广告的版式设计)将以课件形式呈现,课件二维码请见本页的下方。

 本书在撰写过程中参考了众多资料,在此向所有相关作者致以诚挚感谢和崇高敬意。同时,衷心感谢清华大学出版社的编辑老师,以及艺术设计界同人的大力支持。

 本书由秦宇新担任主编,案例由张春平、王淑惠、王红艳、王淑焕、王焕新、陈化暖负责整理。学海无涯,因作者水平有限,书中难免存在谬误和不足之处,敬请广大读者、业内同行及专家不吝指正。

<div align="right">秦宇新</div>

扫码获取第五章课件

目 录 CONTENTS

第一章　广告概论 \ 001

　　第一节　广告的定义 \ 003

　　第二节　广告的分类 \ 010

　　第三节　广告的特点 \ 024

　　　　一、准确性与高效性 \ 024

　　　　二、可读性与本土性 \ 026

　　　　三、针对性与强化性 \ 030

　　　　四、直观性与艺术性 \ 034

　　　　五、寓意性与哲理性 \ 038

　　　　六、生动性与互动性 \ 044

第二章　广告的展现手法 \ 059

　　第一节　具象化展现 \ 061

　　第二节　意象化展现 \ 092

第三章　广告的设计思维 \ 111

　　第一节　水平思维 \ 113

　　第二节　垂直思维 \ 128

　　第三节　发散思维 \ 136

第四章　广告的表现形式 \ 147

　　　　一、风格化 \ 149

　　　　二、过程化 \ 161

　　　　三、浓缩化 \ 167

　　　　四、夸张化 \ 172

　　　　五、即时化与延迟化 \ 178

　　　　六、拟人化 \ 183

　　　　七、象征化 \ 190

　　　　八、故事化 \ 192

　　　　九、情感化 \ 194

参考文献 \ 202

扫码获取本章课件

扫码获取思政内容

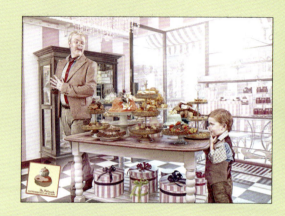 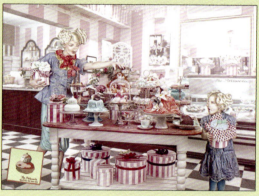

自然只给了我们生命,艺术却使我们成为人。

——席勒

第一节　广告的定义

广告，顾名思义，就是"广而告之"，向社会公众传达某种信息或情感——这是广告广义上的定义。

狭义上的广告，又称商业广告，指的是以营利为目的的广告。它是商品生产者、经营者和消费者之间沟通信息的重要手段，也是企业占领市场、推销产品、树立形象的重要手段。

广告因传达信息的方式直观快速，视觉上充满美感，思想情感上蕴含丰富的寓意，从而成为信息与情感传播与交流的最常见手段之一。报纸、杂志、公共场所（如路边、电梯内等）广告牌、橱窗、电视、网上，处处都可以看到广告，它已经渗透到我们生活的方方面面，现代人早已习惯了广告的无处不在（见图1-1至图1-10）。

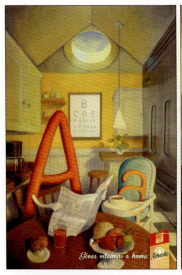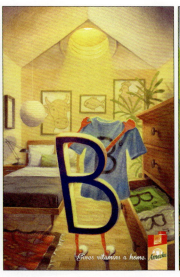

图1-1　商业广告《给维生素找个家》

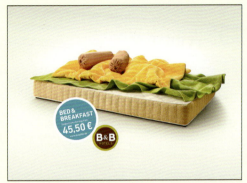

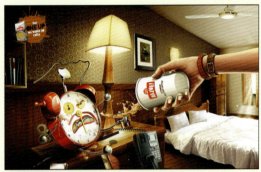

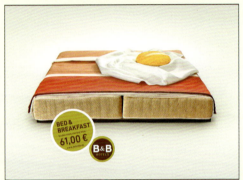

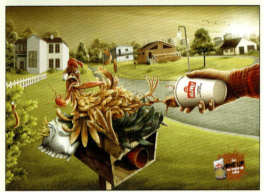

图 1-3　商业广告《醒醒》

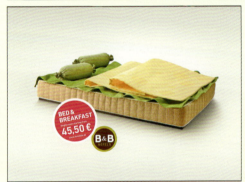

案例赏析：如图 1-1 所示，这组 Amecke 维生素片的商业广告，采用拟人化手法，将象征维生素类型的字母置于吃早餐、找运动衣、练瑜伽的生活场景中，画面充满了温馨可爱的感觉。

案例赏析：B&B 酒店是一家成立于法国的经济型连锁酒店，其特色是"精简的服务 + 低廉的价格"，一般只向消费者提供床（bed）和早餐（breakfast）。如图 1-2 所示，在这组 B&B 酒店的商业广告中，设计师将整理得舒适可爱的床铺与三明治等早餐同构，画面简洁明净，配色温馨，贴切地展现了品牌气质与服务卖点。

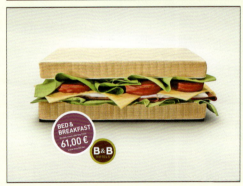

图 1-2　商业广告《住宿 + 早餐》

案例赏析：如图 1-3 所示，在这组 Alive Strong 速溶咖啡的商业广告中，咖啡被泼向吵闹的闹钟和聒噪的公鸡，幽默地展现了"让你真正醒来，给你满满活力"的产品卖点。

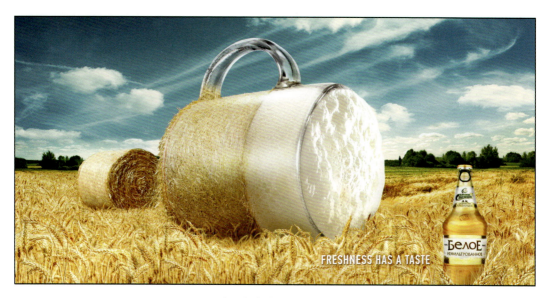

图 1-4　商业广告《新鲜，自有好味道》

案例赏析：如图 1-4 所示，这幅 Fresh Mug 啤酒的商业广告，将金黄的麦子与啤酒杯同构，直观生动地展示了"天然、健康、新鲜"的产品卖点。

案例赏析：如图 1-5 所示，在这组 Hello Fresh 半成品食材订购平台的商业广告中，美食图片与魔方、拼图、网络游戏同构，寓意"做饭过程的烦琐"，"让吃饭变得简单些"的服务卖点由此被引出。

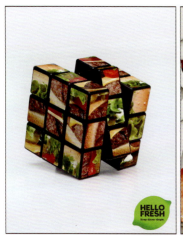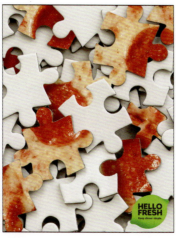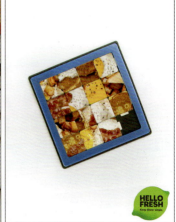

图 1-5　商业广告《让吃饭变得简单些》

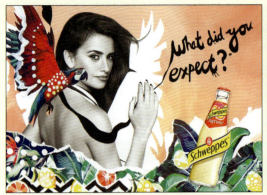 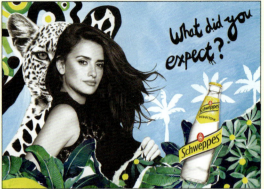

图 1-6　商业广告《你的期待是什么》

案例赏析：如图 1-6 所示，这组 Schweppes 汽水的商业广告，采用最为常见的直观表现手法，画面绚丽热烈，视觉吸引力极强。

案例赏析：如图 1-7 所示，这组 Acerca 健身俱乐部的商业广告，将腹部赘肉与游泳圈的意象同构，幽默地展现了"减肥塑身"的服务卖点。

案例赏析：广告的作用之一是不断强化品牌和产品在消费者脑海中的印象，"时不时露个脸，保持脸熟"是其典型表现，麦当劳快餐的广告就是这方面的代表。如图 1-8 所示，奥运会、世界杯等重大赛事，节日、节气，热门电影上映，热门游戏上市，均是"露脸"的机会，麦当劳会在其网站、橱窗等媒介重点宣传。

视频 1-1　商业广告《Acerca 健身俱乐部：肚子上的"小我"》

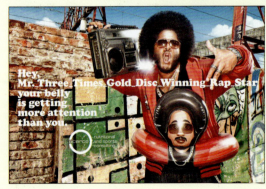 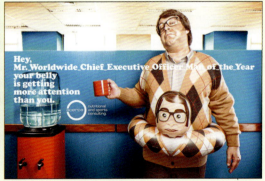

图 1-7　商业广告《甩掉"游泳圈"》

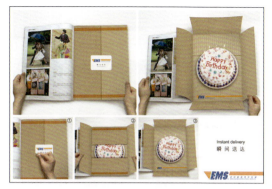

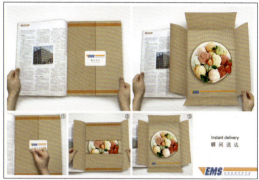

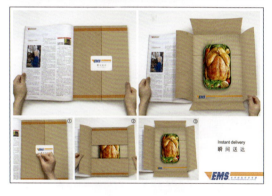

图 1-9　杂志广告《瞬间送达》

图 1-8　商业广告《麦当劳》

案例赏析： 如图 1-9 所示，这组 EMS 快递的杂志广告，其表现力突破了平面的界限。打开杂志中的折页（外观是快递包装盒），里面是燃着蜡烛的生日蛋糕、还未融化的冰激凌、热气腾腾的烤鸡，由此夸张地展现了"瞬间送达"的服务卖点。

第一章　广告概论　007

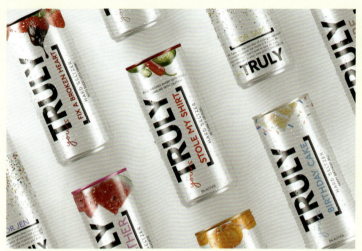

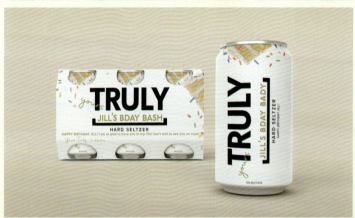

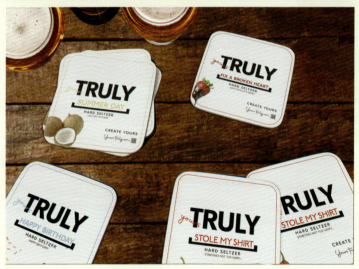

图1-10 Yours Truly 苏打水的包装、页面展示与营销活动展示

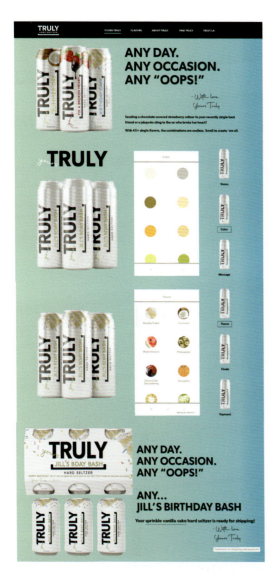

图 1-10　Yours Truly 苏打水的包装、页面展示与营销活动展示（续）

案例赏析：如图 1-10 所示，在这组 Yours Truly 苏打水的包装上，醒目地印着品牌名（同时也是品牌标志），产品包装本身也是广告的一种形式。品牌发起"晒美拍"等营销活动，如今已是一种极为常见的广告形式了。

第二节　广告的分类

按制作方式分类，广告可分为印刷类、非印刷类和光电类三种类型。其中，印刷类是指杂志广告、宣传海报、商品样本、企业画册、挂历广告、包装等通过纸质印刷进行展现的广告（见图1-1至图1-10）；非印刷类是指路边广告牌、形象墙、车身广告贴、灯箱广告、展架等通过喷绘形式进行展现的广告（见图1-11至图1-13）；光电类是指通过计算机、手机等设备媒介进行展示的广告（见图1-14至图1-15）。

按发布场所及载体分类，广告可分为户外广告、室内广告、物品广告及移动广告四种类型（见图1-16至图1-22）。

按目的分类，广告可分为营利性的商业广告（见图1-23至图1-27）和非营利性的公益广告（见图1-28至图1-31）两种类型。

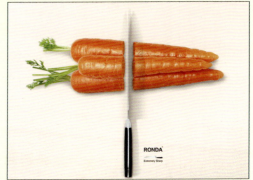
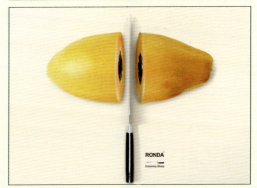
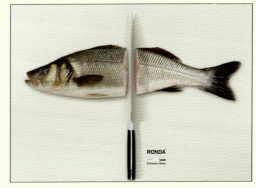
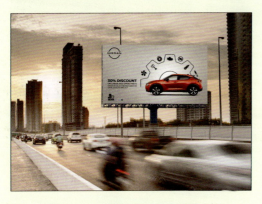

图1-11　日产汽车的路边广告牌广告　　　　图1-12　Ronda刀具的路边广告牌广告

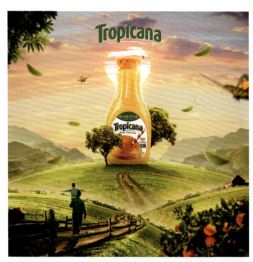

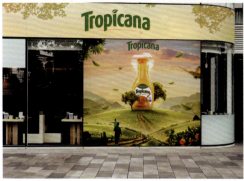

图 1-13 Tropicana 果汁的形象墙广告

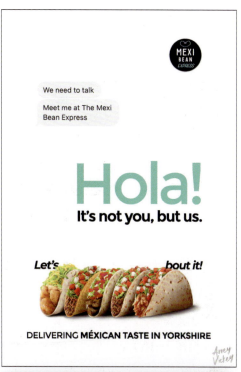

案例赏析： 如图 1-11 至图 1-13 所示，路边广告牌、形象墙等形式的广告，大多直观醒目、富有视觉张力，可以在极短时间内完成信息的传达。稍加创意，广告便可产生突破二维范畴的效果。

案例赏析： 同一款广告设计，可以适配多种媒介，图 1-14 至图 1-15 所示的广告，既可以作为光电类广告，发布于网络页面、手机 App 界面中，也可以作为印刷类广告或非印刷类广告，发布于企业宣传画册或路边广告牌、形象墙等众多媒介中。

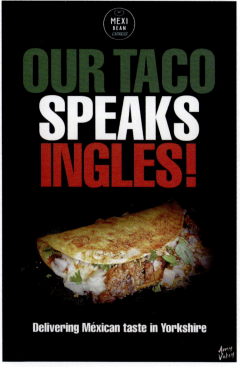

图 1-14 Mexi Bean Express 快餐馆的 App 广告

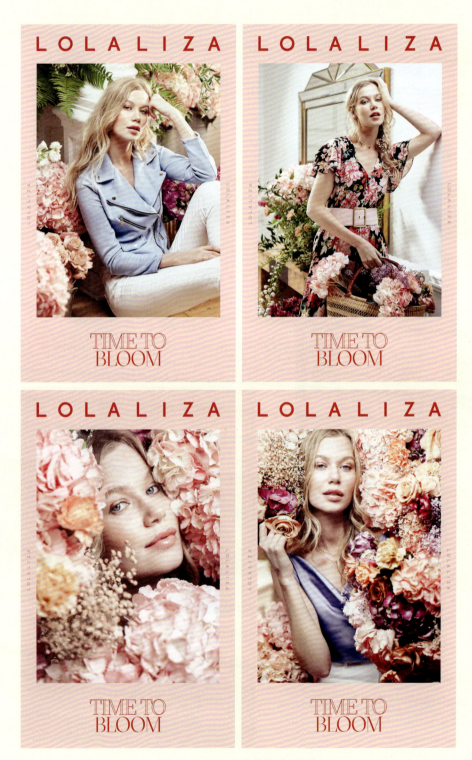

图 1-15 LolaLiza 女装的系列广告

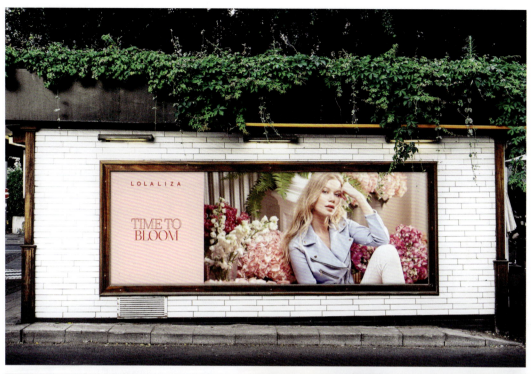

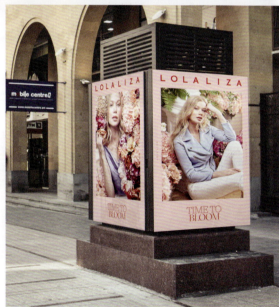

图 1-15 LolaLiza 女装的系列广告（续）

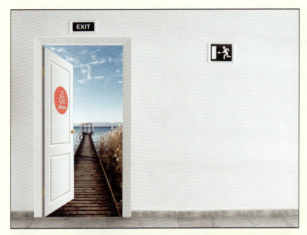
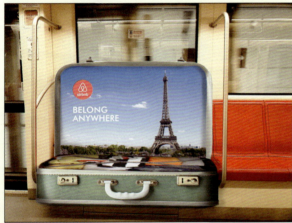
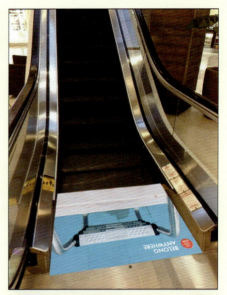
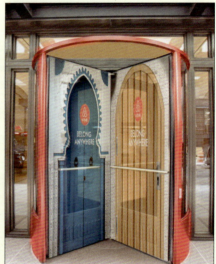
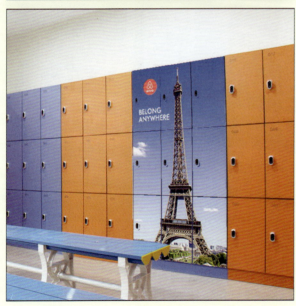

图1-16　爱彼迎的室内广告、户外广告和物品广告

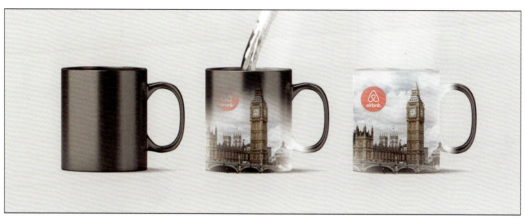

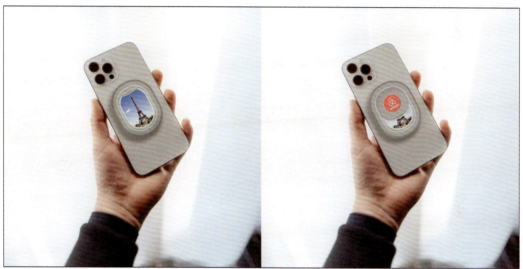

图1-16 爱彼迎的室内广告、户外广告和物品广告（续）

案例赏析：如图1-16所示，这组爱彼迎的系列广告，与发布媒介的结合非常巧妙：将一扇印有品牌标志的"门"贴在墙上，推开"门"，就是度假胜地；地铁车厢内的广告被放置在座位处，被设计成了打开的旅行箱的样子；埃菲尔铁塔的图片被贴在存放柜的门上，寓意"有太多快乐等待你一探究竟"；"游泳池"被贴在电梯处，走进电梯，就好像走入游泳池一般；旋转门的每一扇玻璃上都贴有一个国家或地区的名字，好像穿过这扇门，就能到达那里似的；旅行纪念相册的外形被设计成旅行箱的样子；随着水的注入，变色杯上会显现出一个国家或地区的标志性建筑；看着手机壳上的"埃菲尔铁塔"，你是不是产生了"去法国旅游"的念头？

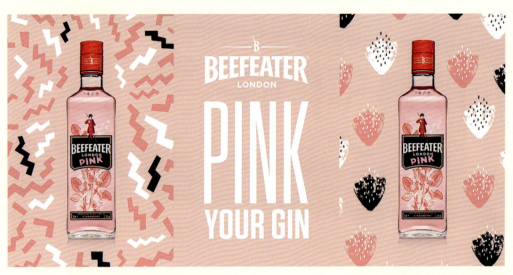
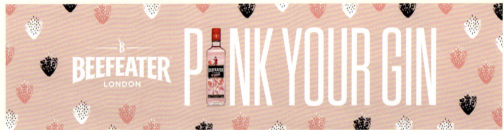
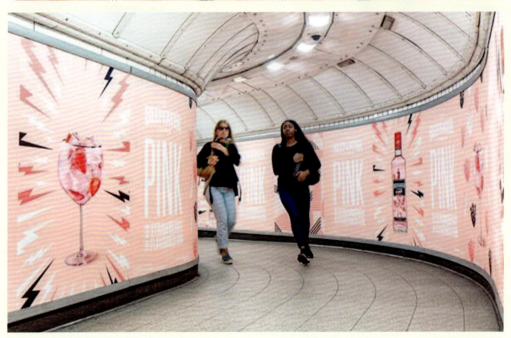

图 1-17 Beefeater 金酒系列广告

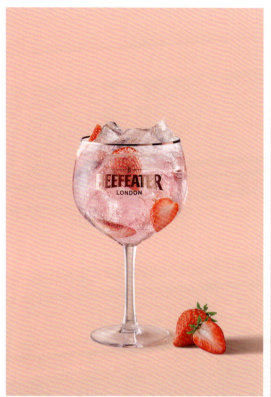
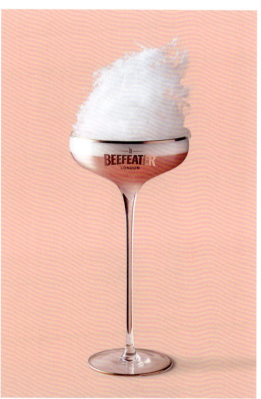
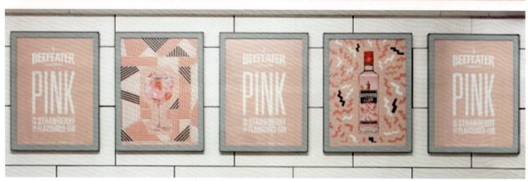

图 1-17　Beefeater 金酒系列广告（续）

视频 1-2　扫码观看该品牌广告

案例赏析：如图 1-17 所示的，是 Beefeater 金酒的系列广告，其主题是"'粉红'你的金酒"，广告的目标受众显然是女性。这组系列广告，既可以作为光电类广告，发布于网络页面、手机 App 界面中，也可以作为印刷类广告或非印刷类广告，发布于企业宣传画册或路边广告牌、地铁形象墙等众多媒介中。标志性的粉色，不断强化着受众脑海中的品牌印象。

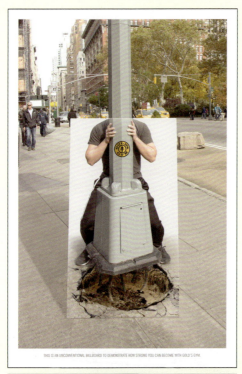

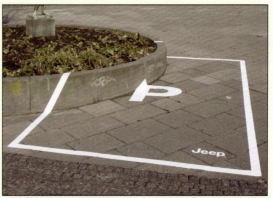

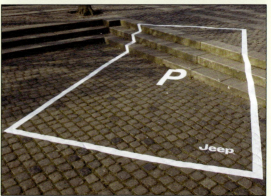

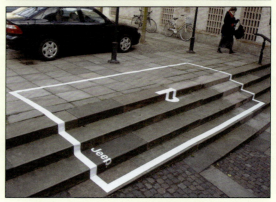

图 1-19　户外广告《停车位》

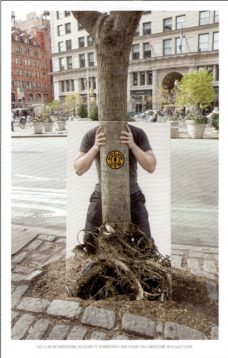

图 1-18　户外广告《力大无穷》

案例赏析：如图 1-18 所示，这组 GYM 健身俱乐部的商业广告，发布于路灯灯柱或大树上，以夸张的手法，表现了健身的效果，以巧妙的手法将广告牌与发布环境相融合。

案例赏析：如图1-19所示，这组吉普越野车的户外广告，将停车位设置在一些不可能停放汽车的地方，用夸张的手法展现了车的卓越性能。

案例赏析：如图1-20所示，这组AXE香水的室内广告，利用安全出口、卫生间的人形标识，传达了男士被女士们追得忙着找安全出口逃跑，即使躲到卫生间也无法躲过女性追求的信息，幽默地展现了"令你散发让人难以抗拒的魅力"的产品卖点。

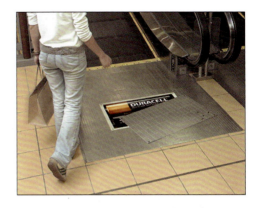

图1-21 室内广告《强劲动力》

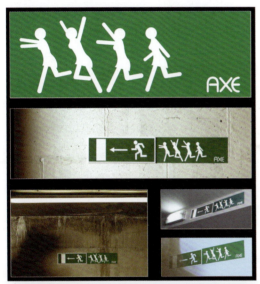

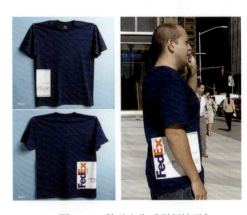

图1-22 移动广告《联邦快递》

案例赏析：如图1-21所示，这幅Duracell电池的室内广告贴在了扶梯的入口处，看上去好像是电池带动了扶梯的运行，由此夸张地展现了电池的强劲电力。

案例赏析：印有宣传信息的文化衫、包装袋、帆布包等，都属于移动广告。如图1-22所示，这款联邦快递的移动广告极富创意：在T恤上印上快递信封的图形，穿上它，看上去就像夹着一份快递一般。人走到哪儿，广告就被带到哪儿。

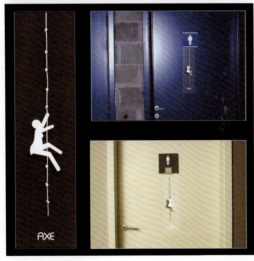

图1-20 室内广告《他在那儿》

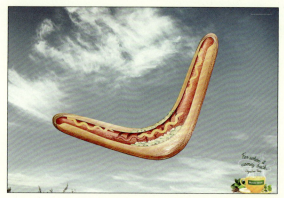
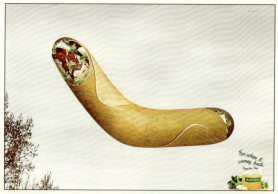
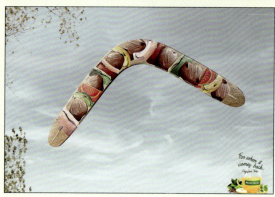

图 1-23　商业广告《别让食物回来找你》

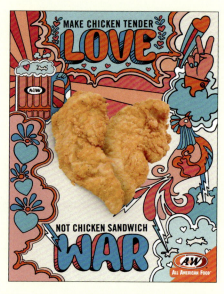

图 1-24　商业广告《好喜欢》

案例赏析： 如图 1-24 所示，在这幅 A&W 鸡肉产品的商业广告中，炸鸡排呈现爱心的形状，画面明快绚丽，极具视觉感染力。

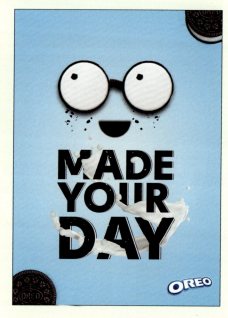

图 1-25　商业广告《成就你的一整天》

案例赏析： 如图 1-23 所示，在这组 Mundo Verde 茶的商业广告中，食物被组合成回形镖的意象，寓意"消化困难"，由此展现了"促消化"的产品卖点。广告画面清新明快、重点突出，生动高效地传达了产品信息。

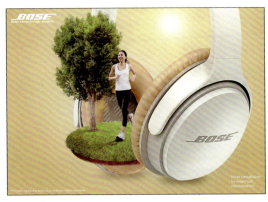 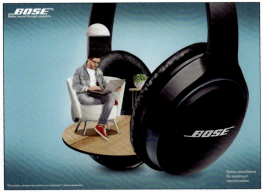

图1-26 商业广告《纯净的世界无杂音》

案例赏析：如图1-25所示，这幅奥利奥饼干的商业广告，将饼干艺术化为笑脸的意象，寓意饼干给品尝者带来的活力。清新明快的画面，充满了朝气，完美诠释了"成就你的一整天"的主题。

案例赏析：如图1-26所示，这组Bose耳机的商业广告，卖点是"音色纯净，无杂音"。画面的简洁明快，契合了这一卖点；人物不被打扰、沉浸在运动与工作中的样子，也容易引发目标受众的情感共鸣。

案例赏析：Fortune Deli咖啡馆的服务卖点之一，是提供与咖啡相配的食物（比如松饼、汉堡包等），以及任何你喜欢的配料（比如奶油、甜豆、番茄酱等），使在咖啡馆中用餐的顾客拥有更好的到店体验。如图1-27所示，这组该咖啡馆的商业广告，将松饼（以及奶油和甜豆）、汉堡包（以及番茄酱）等食物与咖啡杯的意象相融合，高效地传达了服务卖点。

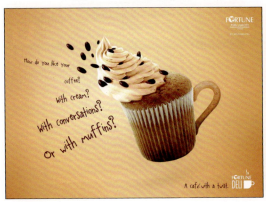 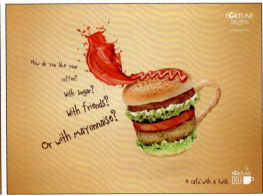

图1-27 商业广告《搭配》

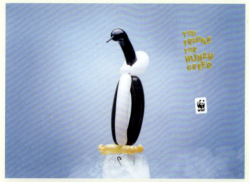
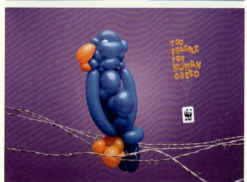
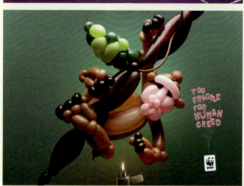
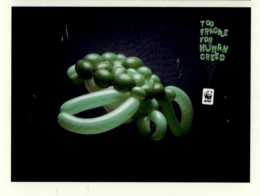
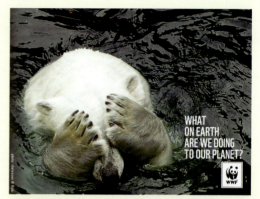
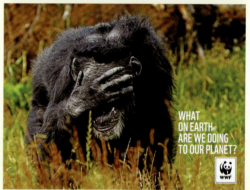
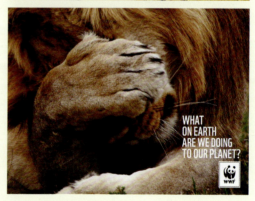

图1-29 公益广告《不忍直视》

图1-28 公益广告《动物气球》

案例赏析： 如图1-28所示，在这组世界自然基金会（WWF）推出的公益广告中，气球组成了企鹅等动物的意象，别针、铁丝、打火机、鱼钩等物品，轻易就可让它们爆炸，寓意人类对生态的破坏和由此给野生动物造成的伤害——在人类面前，这些可爱的动物其实是很脆弱的。

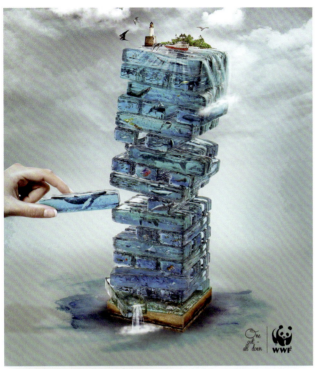

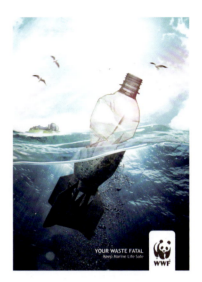

图1-31 公益广告《塑料导弹》

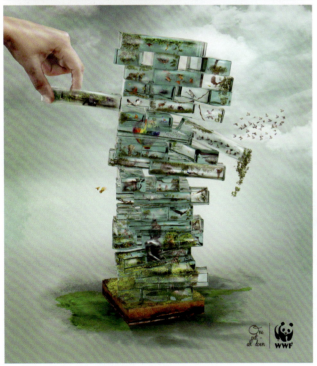

图1-30 公益广告《抽走一块，整个倒塌》

案例赏析：如图1-29所示，在这组世界自然基金会推出的公益广告中，动物们捂住双眼，不忍看人类的行为。我们不禁要自问："我们到底对自然和生态做了什么？"

案例赏析：如果生态是一座高楼，那么生态链上的每一环都是构筑这座高楼的一块砖，抽走一块，整座楼便会摇摇欲坠。如图1-30所示的这组世界自然基金会推出的公益广告，直观生动地反映了这一问题。

案例赏析：世界自然基金会发布的报告预计：到2050年，全球海洋中的塑料污染将增加4倍；到21世纪末，海洋微塑料污染总体将增加50倍。届时，超过2.5个格林兰群岛面积的海域将遭受严重污染，微塑料浓度将超过生态危险阈值。如图1-31所示，在这幅世界自然基金会推出的公益广告中，塑料瓶与导弹同构，直观而深刻地反映了塑料污染给生态带来的威胁。

第三节 广告的特点

广告的目的是传达信息、思想与情感，因此它普遍具有如下几个特点。

一、准确性与高效性

广告发布后，受众通过视觉接受到信息，并快速解读出其中希望传达的内容、思想与情感。这就要求设计师在创作时，综合运用好画面中的一切元素，如图形、文案、字体版式设计和配色设计等，做到主题鲜明、内容明确、表达精准、主次分明、重点突出（见图1-32至图1-35）。

图1-33 商业广告《好评如潮》

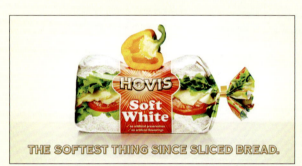

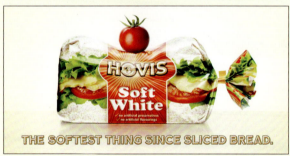

图1-32 商业广告《极致松软》

案例赏析： 如图1-32所示，这组Hovis面包的商业广告，对"极致松软"的产品卖点的传达直观明了：半个彩椒或一个小小的西红柿放在面包上，就可以压下一个坑。

案例赏析： 如图1-33所示，在这组汉堡王的商业广告中，好评文字组成了鸡肉卷、薯条、汉堡包的意象，即使不懂外语的人，也可瞬间明白广告想表达的信息。

案例赏析： 如图1-34所示，这组Chio食品的商业广告，采用直观而夸张的表现手法，突出强调了"纯粹、健康、安全"的产品卖点。

案例赏析： 如图1-35所示，在这组La Vieja Fabrica果酱的商业广告中，果酱瓶被置换为水果，寓意果酱的浓醇、天然。画面色彩柔和，营造出安全、温馨、舒心的感觉，高效传达了产品信息。

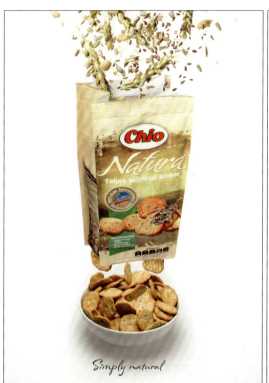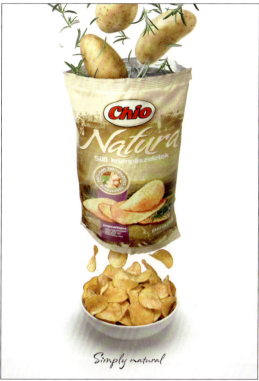

图 1-34　商业广告《纯》

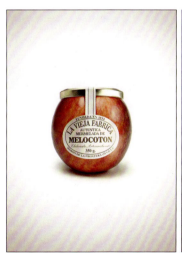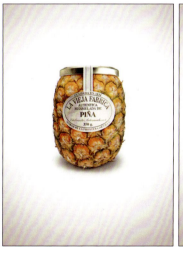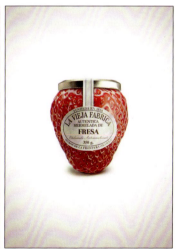

图 1-35　商业广告《浓醇》

二、可读性与本土性

广告的根本目的是传播信息、表达情感，设计师通过富有美学与寓意的创意设计实现这一目的，这一过程可被视为"编码"；受众看到广告后解读出其中的含义，这一过程可被视为"解码"。"编码"与"解码"共同实现了平面广告的目的与价值，二者缺一不可。不论是多么有创意的广告，如果无法被受众解读或接受，那么它都是失败的。设计师在"编码"时，要充分考虑发布环境的历史、文化、传统，以及当地人的习惯与偏好（见图1-36至图1-42）。

案例赏析： 如图1-36所示，这组Lavera眼线液的商业广告，广告语是："灵动感，是我们选择这款眼线液的原因。"设计师一反展现真人模特眼睛的惯常表现手法，而选择了展现动物眼睛的创新表现手法，寓意"自然、灵动、不掉色、不晕染"等卖点。这样的展现手法，的确创意十足，但目标受众是否能接受，还需要考虑发布环境的社会文化，以及当地人的习惯、偏好。

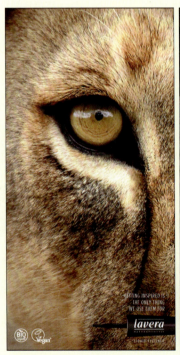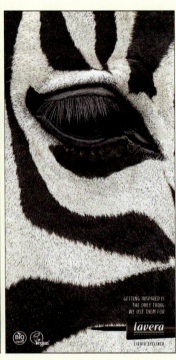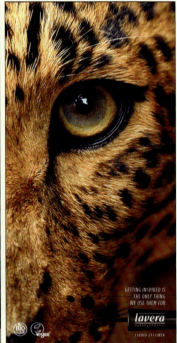

图1-36　商业广告《自然灵动》

案例赏析：如图 1-38 所示，这组 Westfield 女装的商业广告，采用了女装类广告常用的表现手法，画面效果简洁、时尚、动感，极具视觉吸引力，可以为众多发布环境中的受众所接受。

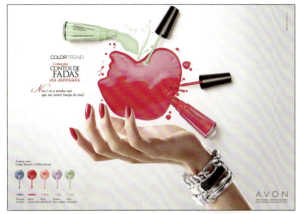

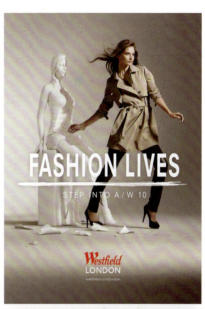

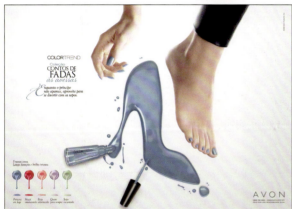

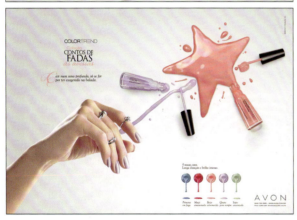

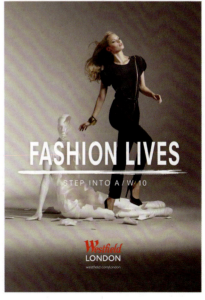

图 1-37　商业广告《多彩》

案例赏析：如图 1-37 所示，这组雅芳指甲油的商业广告，相信绝大多数目标受众都可以解读出画面信息，并接受这种表现手法。

图 1-38　商业广告《时尚活了》

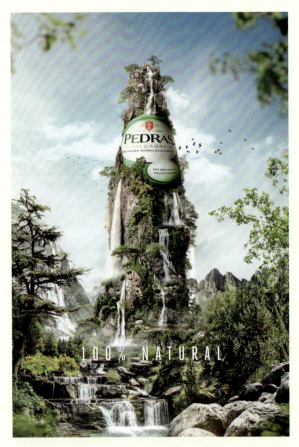

案例赏析：如图1-39所示，这幅Pedras矿泉水的商业广告，将瓶身与山同构，展现了"纯天然"的产品卖点。而图1-40所示的这组Agua Castello矿泉水的商业广告，则将杯子置于韵律感十足的背景中，让原本平淡无奇的矿泉水幻化出丰富、动感的视觉效果。以上两款风格迥异的矿泉水的商业广告，可以为众多发布环境中的受众所接受。而在图1-41所示的这组Ogeu矿泉水的商业广告中，设计师将矿泉水瓶与甜点同构，希望由此展现矿泉水的清甜口感。创意本身很好，但发布环境中的受众是否会将"看上去很甜腻的蛋糕"与"清甜"的概念联系在一起，就取决于他们的习惯与偏好了。

案例赏析：如图1-42所示，这组Micromax手机的商业广告，营销卖点是"可通话10小时，待机20天"。设计师对《爱丽丝梦游仙境》《格列佛游记》《鲁滨逊漂流记》进行了发挥，巧妙地展现了"你永远不会迷路"的主题。创意本身很精彩，但发布环境中的受众必须对上述著作较为熟悉，否则解读不出其中的"梗"。此外，这种素描插画形式的画面效果是否与发布环境与发布媒介匹配，也需要谨慎考虑。

图1-39　商业广告《纯天然》

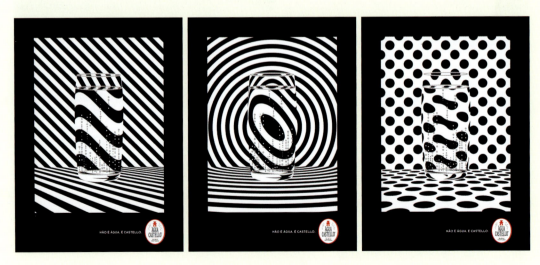

图1-40　商业广告《这不仅仅是一杯水》

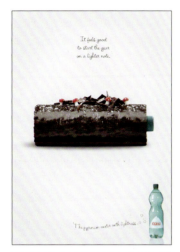
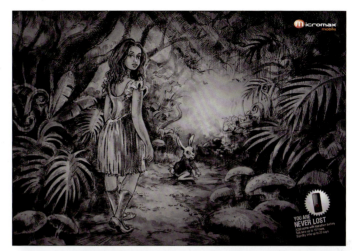
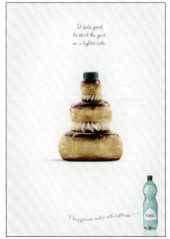
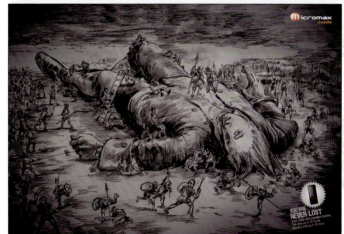
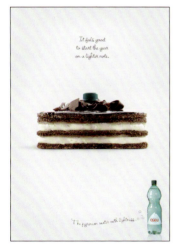
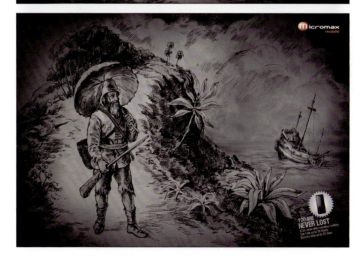

图1-41　商业广告《清甜》　　　　　图1-42　商业广告《你永远不会迷路》

三、针对性与强化性

除了要考虑广告受众的文化背景、生活习惯、习俗观念等因素，还要考虑其年龄、性别、群体爱好等因素，进行针对性设计，并强化其特征。比如化妆品、女装的广告，受众一般为女性，

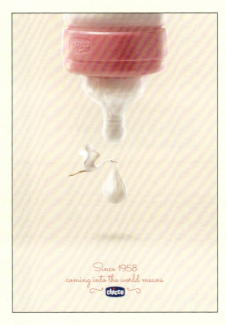

图1-44　商业广告《为未来而生》

画面要将女性化元素尽可能放大；而儿童用品的广告，画面氛围多是萌萌的、可爱的、绚烂的、欢快的；针对年轻一族设计的广告，画面一般会强调青春、动感、酷炫的效果；而针对老年人或家庭主妇设计的广告，则更倾向于给人以安心感和宁静感（见图1-43至图1-49）。

案例赏析：如图1-43所示，这组Merello果酸糖的商业广告，采用夸张的表现手法：小朋友吃下糖果后，被酸得挤眉皱脸，成了满脸皱纹的老人。萌趣十足的画面，对儿童具有吸引力。

图1-43　商业广告《你怎么变老了》

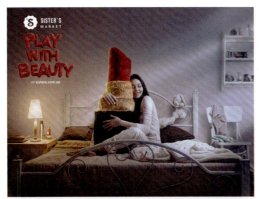

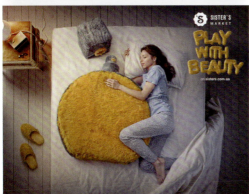

案例赏析： 如图 1-45 所示，在这组 Sister's Market 化妆品网站的商业广告中，女性开心地抱着口红、香水、指甲油外形的毛绒玩具，诠释了"与美丽为伴"的主题，画面充满了少女感。

案例赏析： 如图 1-46 所示，这组 Arturo Calle Jeans 男士牛仔裤的商业广告，画面简洁、主题突出，彰显了男性特有的阳刚、自信、力量之美。

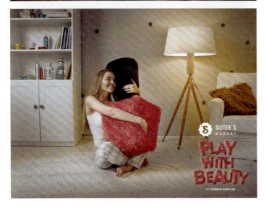

图 1-45　商业广告《与美丽为伴》

案例赏析： 如图 1-44 所示，这幅 Chicoo 婴儿用品的商业广告，配色温馨柔和，充满了安宁感与舒适感，符合妈妈们的审美。

图 1-46　商业广告《剪裁 / 水洗 / 染色》

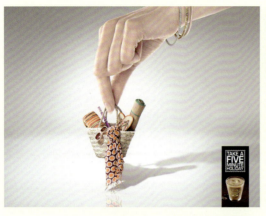 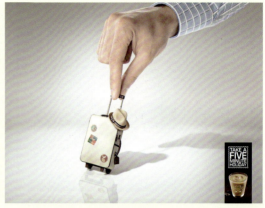

图 1-47　商业广告《5 分钟的小假期》

案例赏析： 如图 1-47 所示，在这组雀巢咖啡的商业广告中，缩小的沙滩游玩用品和旅行箱，展现了"5 分钟的小假期"的主题，寓意品味一杯咖啡所带来的感受，就好像度假般惬意。这组广告的目标受众，主要是职场人士，广告的画面表现与所希望引起的情感共鸣，显然是针对这一人群的。

案例赏析： 如图 1-48 所示，这组麦当劳冰激凌的商业广告，图形繁复精美，配色醒目，重点突出，营造出丰富绚烂、欢快动感的画面效果，与"配料多多"的主题完美契合。很多快餐类广告采用这种画面展现方式，它符合大众，特别是年轻一族对此类广告的审美预期。

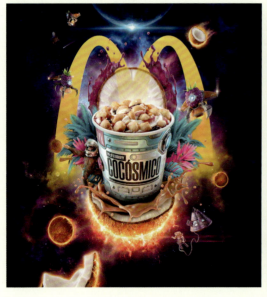 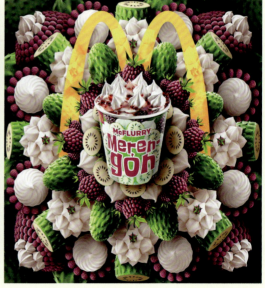

图 1-48　商业广告《配料多多》

视频1-3　商业广告《大众汽车：车轮》

视频1-4　商业广告《雀巢巧克力：每一块都有一个故事》

视频1-5　商业广告《Zoflora消毒液：用美的方式除菌》

案例赏析：如图1-49所示，在这组罗杰杜彼机械表的商业广告中，建筑的外表看上去仿佛经历了上千年，而建筑内部的情景却是华美、精致、金碧辉煌的，甚至带有未来科技的味道，由此寓意手表机芯的恒久品质。该广告的画面执行非常成功，完美地展现了奢侈品广告应有的奢华感。

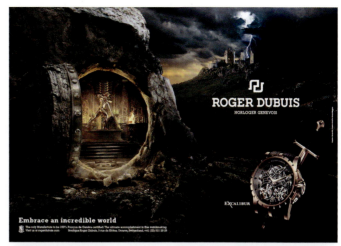
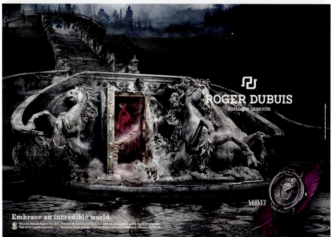
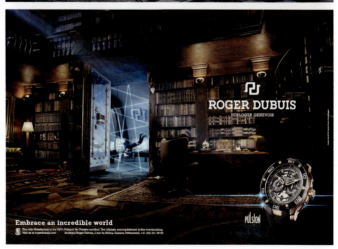

图1-49　商业广告《永恒的内芯》

四、直观性与艺术性

广告依附于一定的视觉造型,这些视觉造型来源于现实生活,是对物象的客观描绘和主观改造,这就决定了广告具有直观性与艺术性的双重特点:首先,它能够通过视觉直接强烈地传达信息;其次,广告中的造型又不完全等同于客观现实中的具体物象,创作者的提炼与改造增强了其审美性(见图1-50至图1-55)。而审美性是艺术区别于一切非艺术的本质属性,艺术的产生就是为了满足人们的审美需求,目的是使人获得感官与精神的双重愉悦。

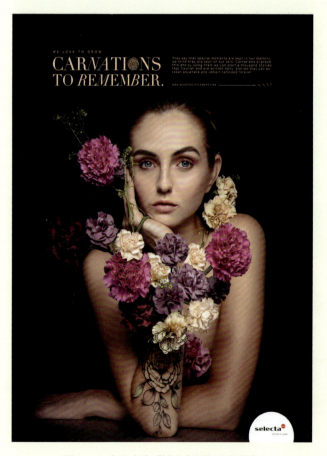

图1-50 商业广告《被永久记忆的鲜花》

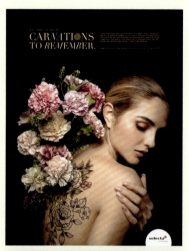

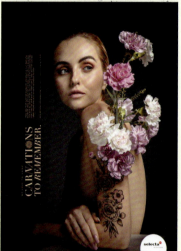

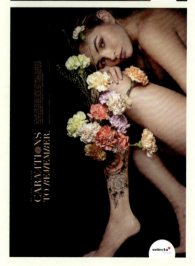

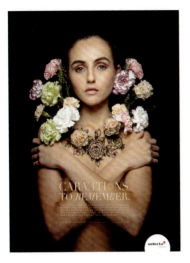

图1-50 商业广告《被永久记忆的鲜花》（续）

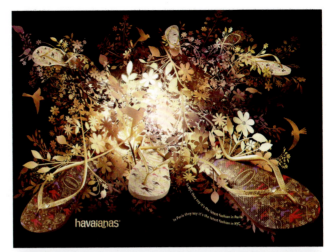

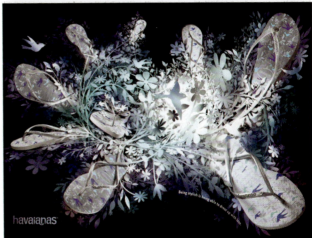

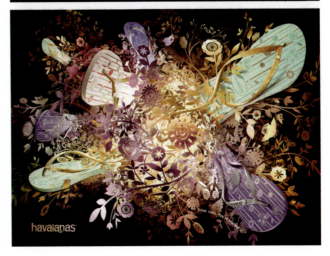

案例赏析： 如图1-50所示，在这组Selecta花店的商业广告中，真实的鲜花与模特身体上的花卉文身图案交相呼应，由此切中主题："我们提供的花卉服务，就像文身一般被永久记忆。"简洁优雅的黑色背景凸显了鲜花的柔和与多彩，将受众的视线集中于花与模特的部分；文字是画面的次要部分，香槟金色的设计更为画面平添了一抹华贵。整个设计充满了美感，给人以极高的视觉享受。

案例赏析： 如图1-51所示，这组哈瓦那人字拖的商业广告，将人字拖的意象图形与繁花的意象图形相融合，创造出绚丽多彩、美轮美奂的视觉效果。黑色背景发挥了统筹与衬托的作用，既使画面在"变化"中寻得了"统一"，又突出了画面重点。

图1-51 商业广告《繁花似锦》

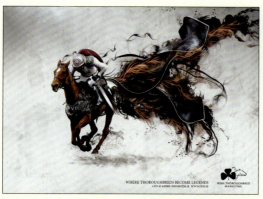 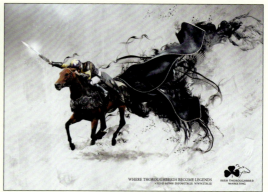

图 1-52 商业广告《马与骑士》

案例赏析：如图 1-52 所示，这组爱尔兰纯种马市场的商业广告，将骑手化身为中世纪的骑士，画面飘逸、绚丽、唯美，富有震撼力。

案例赏析：如图 1-53 所示，这组 Sigillo Blu 马提尼酒的商业广告，将美女与马提尼的酒瓶融为一体，画面极富雍容华贵感，通过视觉就能引发受众对马提尼柔滑的口感的味觉联想和优雅的爵士乐的听觉联想。

案例赏析：The North Face 是一个为户外运动员提供专业装备的品牌。图 1-54 所示的是该品牌与"山地电影节世界巡展"的合作项目的商业广告。图中，冷饮中的冰块、冰激凌与山的意象同构，结合清透的配色，既展现了"勇攀高峰"的主题，又为受众呈现了一场唯美梦幻的视觉盛宴。

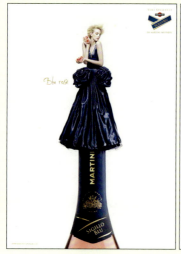

图 1-53 商业广告《蓝调时间》

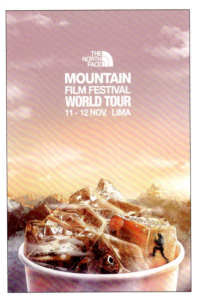

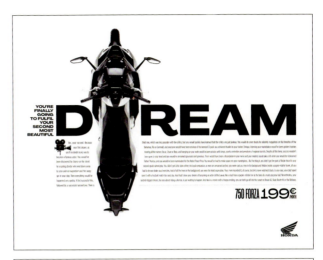

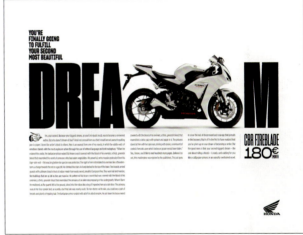

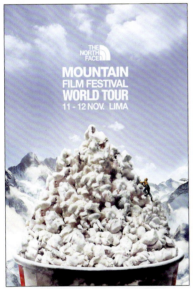

图 1-54 商业广告《勇攀高峰》

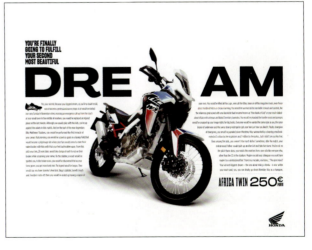

案例赏析：如图 1-55 所示，这组本田摩托车的商业广告，采用"摩托车具象图形 + 文字"的表现形式，画面充满了简洁、时尚、劲爆、动感之美，符合目标受众的审美。

图 1-55 商业广告《梦寐以求》

五、寓意性与哲理性

设计师在创作过程中，不仅赋予广告画面更多美感，还将创作意图、象征、寓意等融入其中。表现手法极具创意性的广告蕴含了丰富的语义，留给观者无尽的哲理启示与想象空间，表现出语言和文字表达不出的情感意境，达成"只可意会，不可言传"或"回味无穷"的效果，抑或是持久的情感震撼（见图1-56至图1-62）。

案例赏析：每年，全球被船撞死的鲸鱼数量极为惊人。大多数关于鲸鱼和船只碰撞的报告都涉及大型鲸鱼，所有物种都可能因此受到影响。海洋专家们认为，船舶撞击造成的死亡，可能会导致鲸鱼的灭绝。读完上述文字，你可能就会明白，如图1-56所示的这幅Environmental Defence推出的公益广告，标题是"最严重的交通事故"，并不是危言耸听，而是摆在我们眼前的事实！在画面中，交通事故现场的白线围出的，是一条鲸鱼的轮廓，由此寓意上述问题。

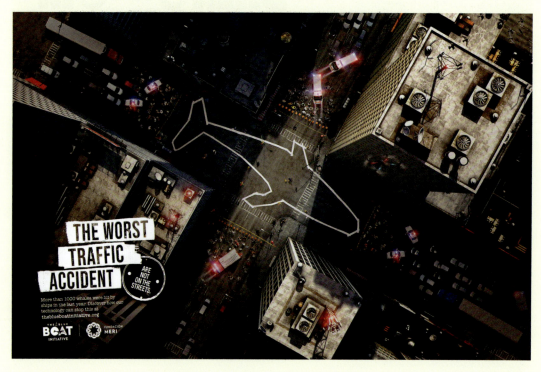

图1-56 公益广告《最严重的交通事故》

案例赏析： 如图 1-57 所示，在这组世界自然基金会推出的公益广告中，猎豹的图形与服装剪裁图重合，鳄鱼的图形与皮包剪裁图重合，海豹的图形与皮靴剪裁图重合，寓意人类为了一己私欲而对野生动物进行的残忍杀戮，以及对生态的肆意破坏。

案例赏析： 如图 1-58 所示，这组 Parentsmile 育儿 App 的商业广告，广告语是："为人父母，可能让你压力很大。有了 Parentsmile 育儿 App，轻点一下，即可让您高枕无忧——无论您在育儿中遇到什么问题，专业的育儿师、儿科医生、儿童心理学家，都可以让您保持冷静和放松。"画面中，孩子把浴室搞成了"水族馆"，把阁楼折腾得天翻地覆，父母依然能心平气和地做瑜伽，由此展现了广告的主题和该款 App 的服务卖点，同时暗喻该款 App 提供的育儿服务，可以激发孩子的想象力和创造力。夸张的画面表现，戳中了太多父母的痛点。

案例赏析： 如图 1-59 所示，在这组 e.on 能源公司推出的公益广告中，人物在布满水蒸气的镜子上作画，用吹风机来烘干衣服，将冰雕琢成"蛋糕"，由此诠释了"当你浪费能源时，你也在浪费自己的才华"的主题，"节约能源"的主题最终被解读出来。较之直白地展现"关灯"等节约能源的象征性画面，这样的表现手法显得更为意蕴深远，更能激发受众的深入思考。

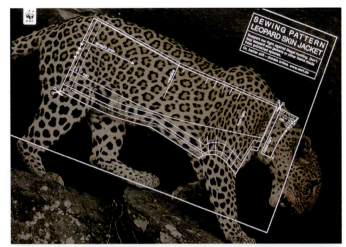
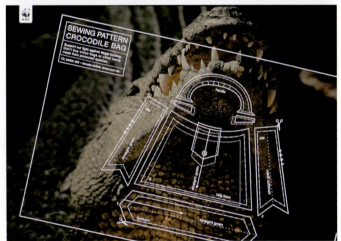
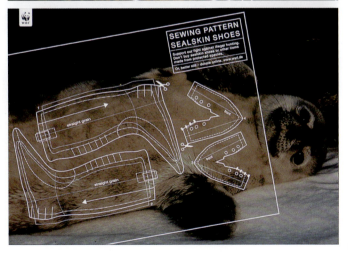

图 1-57　公益广告《剪裁图》

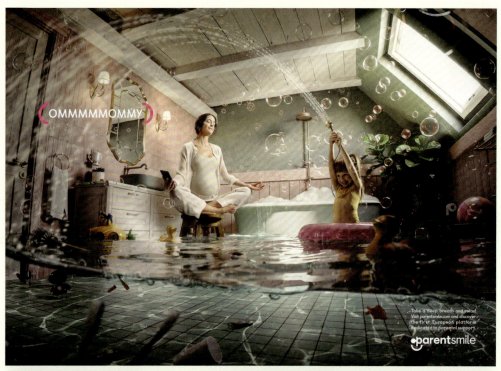

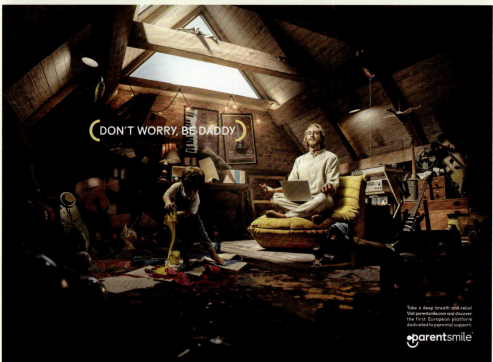

图1-58 商业广告《做心平气和的父母》

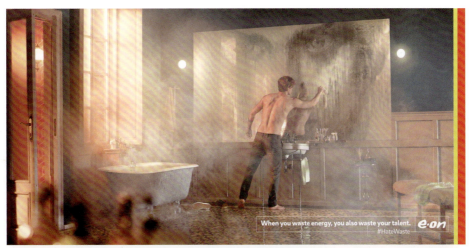
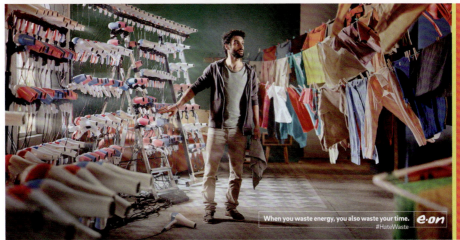
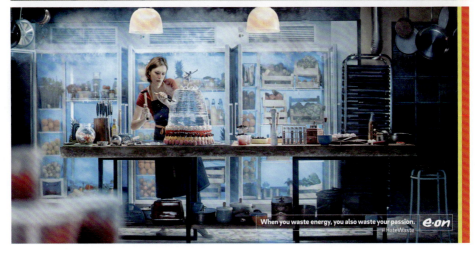

图1-59 公益广告《当你浪费能源时，你也在浪费自己的才华》

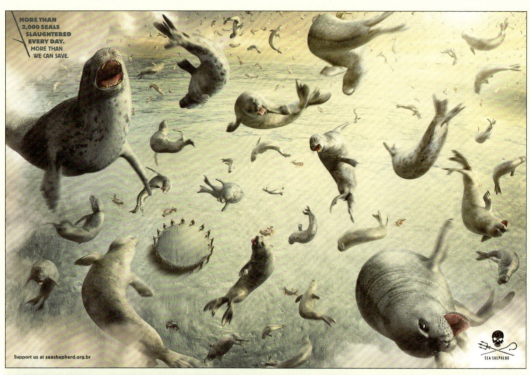

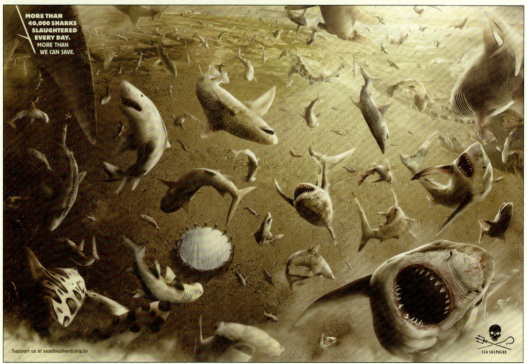

图1-60 公益广告《我们来不及拯救全部》

案例赏析：如图 1-62 所示，在这组 Wildlife Friend Foundation Thailand 推出的公益广告中，鹿的角、犀牛的角、大象的牙扎在这些动物的伤口上，它们的尸体早已变得冰冷。鹿的角、犀牛的角、大象的牙，经过数百万年，甚至上千万年的进化，才形成了今天我们看到的样子，这些本是帮助它们生存的"工具"，如今却成了导致它们被屠戮的原因。对此，我们人类应该自问——导致这些可爱的动物被杀的真正原因是什么呢？

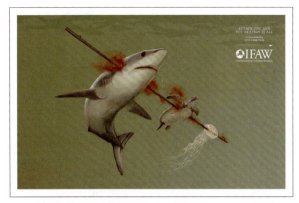

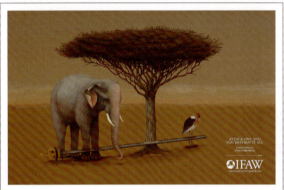

图 1-61 公益广告《毁灭一个，就是毁灭全部》

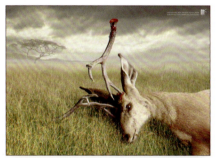

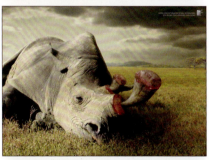

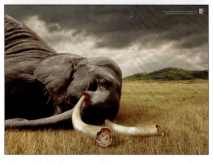

图 1-62 公益广告《这不是用来杀死它们的》

案例赏析：如图 1-60 所示，在这组"海洋守护者"（Sea Shepherd）组织推出的公益广告中，无数海豹/鲨鱼即将从高空摔到地面上，寥寥十几位志愿者在地面上拉开救生气垫，能起到的帮助也是杯水车薪。超现实的画面，引发了受众的深入思考：保护野生动物，仅仅靠志愿者是不够的，全人类必须行动起来！

案例赏析：如图 1-61 所示，在这组国际爱护动物基金会（IFAW）推出的公益广告中，鲨鱼、海龟、水母被一支海标枪"一箭三雕"，大象、树木、鸟被电锯同时"锯断"，寓意生态链中的动植物的息息相关，毁灭其中的任何一个，就是在摧毁整个生态链。

六、生动性与互动性

精彩的广告包含丰富的寓意和哲理,受众解读作品的过程由此充满了探索性、游戏性和互动性,过程极为生动(见图1-63至图1-68)。

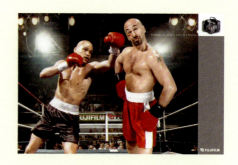

图1-64 商业广告《没人能抗拒它》

图1-63 商业广告《关联》

案例赏析:如图1-63所示,这组Gain洗衣液的商业广告,突破了同类品广告的窠臼,它并没有展现被洗得焕然一新的衣物的画面,而是设计了三组场景,诠释了"关联"的主题。

第一组:画面左侧的老太太以为自己拿的是舒缓音乐的唱片,没想到拿的却是摇滚乐的唱片。当画面右侧的摇滚乐手开唱时,老太太肯定会被吓一大跳,手中的茶杯就会打翻。

第二组:场上的比分是2比2平,当画面右侧这位足球选手发出点球时,无论是成功还是失败,画面左侧的这位观看直播的观众都会有情绪上的大起或大落,手中的热狗便会掉在衣服上。

第三组:当画面右侧这个突然冒出的僵尸抓住正在看书的孩子时,画面左侧这位正在观看电影的小女孩就会被吓得打翻手中的可乐。

以上三组场景有什么共同之处呢?答案是:画面左侧的人物,都弄脏了衣服。"去除污渍"的产品卖点最终被受众解读出来。这个解读的过程充满了故事性与趣味性。

视频1-6 商业广告《Roladin蛋糕：遵循你的艺术》

案例赏析：如图1-64所示，这幅富士FineFix相机的商业广告，以夸张的表现手法，诠释了广告语"没人能抗拒FineFix"——即使他还在进行拳击比赛，即使对手的拳头马上就要落在他脸上。你肯定在脑补对手将拳头落在这位红裤选手脸上的过程和之后的故事吧？

案例赏析：如图1-65所示，这组麦当劳咖啡的商业广告，将两组相对的意象分别置于闹钟的左右铃铛中：破壁车司机正在流着口水酣睡，大铁球眼看就要砸错房子；表演高空杂技的两个人，一个人马上要掉下去了，本应接住他的那个人还在犯迷糊；指挥打瞌睡，乐团演奏者们等他清醒等得抓狂。解决二者矛盾的关键就在于一杯麦当劳咖啡。在观看这组广告时，相信很多受众都会想象"咖啡"动起来的画面，以及接下来发生的故事。

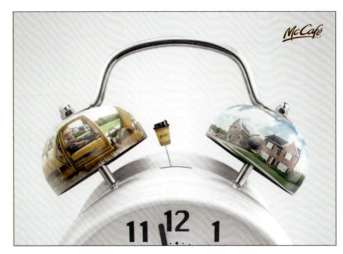

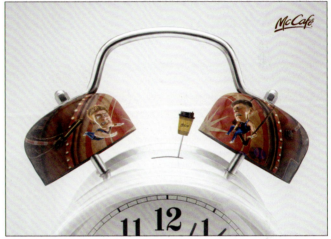

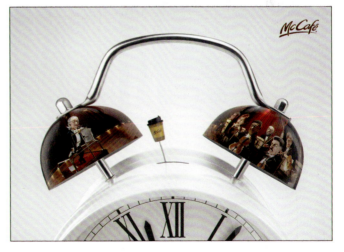

图1-65 商业广告《闹钟》

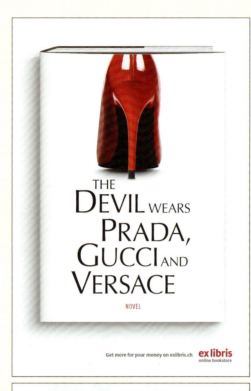
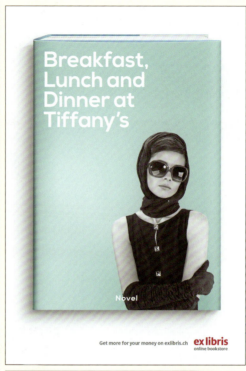
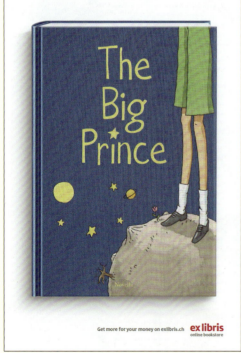
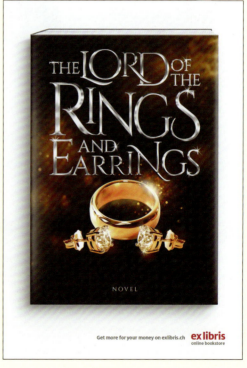

图1-66 商业广告《为您提供更多选择》

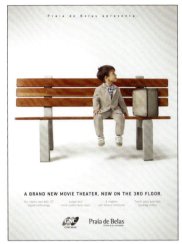
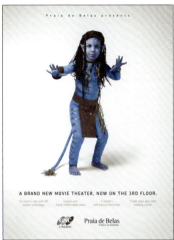
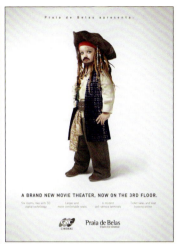
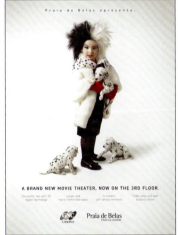

图 1-67　商业广告《新影院即将开业》

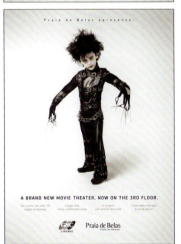

案例赏析：如图 1-66 所示，这组 Ex Libris 在线书店的商业广告，对众多知名图书进行了延伸：《穿普拉达/古奇/范思哲的恶魔》《蒂芙尼的早餐/午餐/晚餐》《大王子》《指环王/耳环王》，妙趣地诠释了"为您提供更多选择"的主题和服务卖点。

案例赏析：如图 1-67 所示，在这组 Praia de Belas 影院即将开业时推出的商业广告中，儿童扮演成《阿甘正传》中的阿甘、《101 真狗》中的女魔头、《剪刀手爱德华》中的爱德华、《阿凡达》中的阿凡达、《加勒比海盗》中的杰克船长。这样的设计，既令画面显得萌趣十足，又增强了广告的吸引力与互动性。

案例赏析：如图 1-68 所示，在这组 Halls 薄荷糖的商业广告中，咀嚼过该款薄荷糖的人口气清新，无论说什么，在对方听起来都比他/她所说的要更好：女孩说自己是"俄亥俄州小姐"，对面的男感觉她是"加利福尼亚州小姐"；一名运动员说自己只是获得了一场普通田径比赛的胜利，对方却感觉他赢得了世界田径锦标赛的金牌；男士说自己虽然名义上是 CEO，但公司员工一共才两名，但对面的女孩看他像一家大公司的 CEO；女孩说男朋友是一个古惑仔，父亲感觉小伙子是一个成功人士；男孩说自己的车撞到树上，而父亲感觉他的车只是轻轻地碰到了停车牌；妻子说自己疯狂购物了，而丈夫感觉她只买了一件衣服。这个解读广告图形语言的过程，十分有趣。

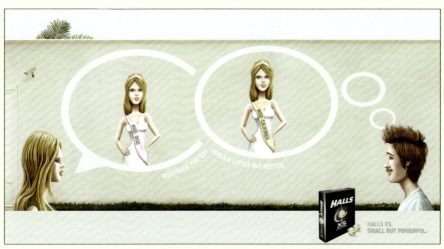
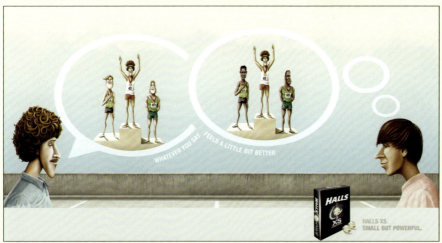
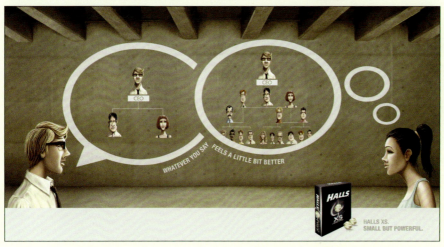

图1-68 商业广告《无论你说什么,对方听起来都觉得"更好"》

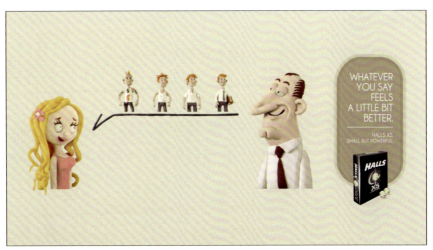

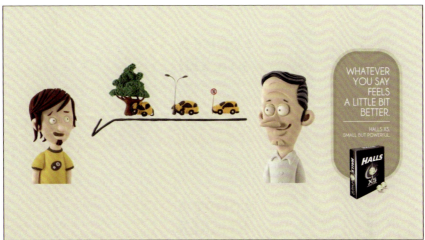

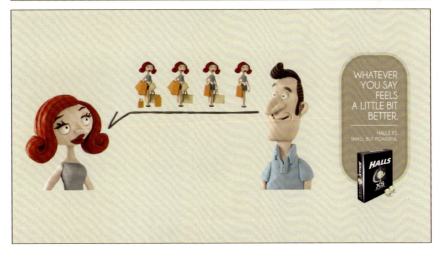

图1-68 商业广告《无论你说什么,对方听起来都觉得"更好"》(续)

实践训练

1. 为了提升公众形象，越来越多的品牌推出了与自身产品或服务相关的公益广告。请为你熟悉的品牌的产品或服务设计一组公益广告，案例见图1-69至图1-72。

2. 请为你熟悉的品牌的产品或服务设计一组商业广告，要求体现视觉美或趣味性，案例见图1-73至图1-82。

图1-70　公益广告《预防艾滋病》

图1-69　公益广告《收养一只"小可爱"》

案例赏析：希尔斯宠物食品公司推出了一个名为"收养包"的公益活动。在该公司的网站上，可以看到很多待领养的猫狗的大头贴，点进去，就可以看到这只猫或狗平时的照片或视频，从中了解它们的性情。该公司还会在页面上列出饲养这只宠物的详细方法，即使是从未养过宠物的人，有了这样贴心的服务，也完全不必担心自己应付不了那个即将进入自己生活中的小生命。图1-69所示的，就是该活动在该公司网站上的页面和广告。

案例赏析：图1-70所示的，是BETC广告公司为某次时尚义卖活动制作的公益广告，该义卖所得的全部款项，将用于对艾滋病的防止与研究。画面充满了时尚感，非常契合"时尚义卖"的主题。

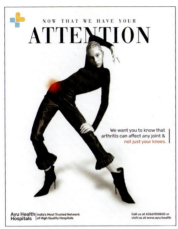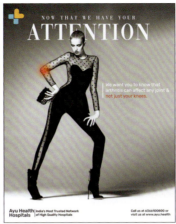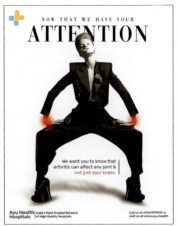

图1-71 公益广告《关节炎困扰的不仅仅是关节》

案例赏析： 如图1-71所示的，是Ayu Health Hospitals健康医疗公司在2022年"世界关节炎日"推出的公益广告，广告大意是："关节炎困扰的不仅仅是关节，它还会影响关节内及关节周围的肌肉。"设计师突破了以往此类广告的窠臼，并没有展现正在因关节疼痛而表情痛苦的人，而是采用了一种简洁时尚、更具吸引力的画面表现方式，意在引起更多受众人群的关注。

案例赏析： 如图1-72所示的，是Faissal摄影工作室在新冠疫情肆虐时期推出的公益广告，意在提醒大众：不正确地佩戴口罩，既谈不上时尚，也谈不上对自身起到保护作用。

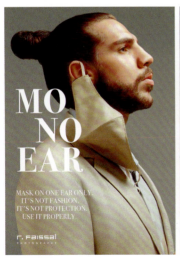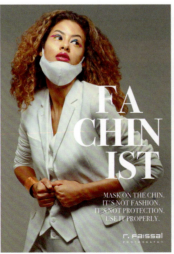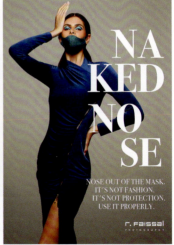

图1-72 商业广告《既非"时尚"，也非"保护"》

 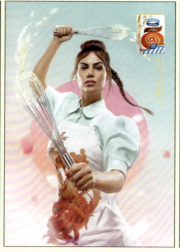 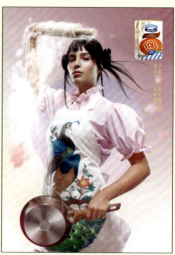

图 1-73　商业广告《厨神》

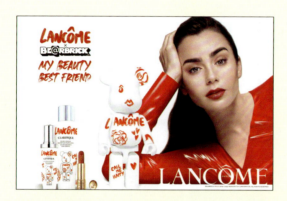

图 1-74　商业广告《幸福涂鸦》

案例赏析：如图 1-73 所示，在这组 Saudia 奶油的商业广告中，女孩们变身为会中国功夫的厨神，寓意"有了这款奶油，普通人也能烹制出专业级美食"。

案例赏析：如图 1-74 所示，这幅兰蔻彩妆的商业广告，展现了独特的"涂鸦美学"，画面显得青春、时尚、活力四射。醒目而温暖的红色，洋溢着幸福感与治愈感。

 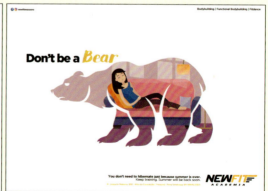

图 1-75　商业广告《不要变成一只熊》

案例赏析：如图 1-77 所示，这组碧浪洗衣粉的商业广告，将衣物与餐盘的意象同构，寓意"轻松去污渍"。以"美食"来象征"衣服上的污渍"，这样的表现手法，令原本惹人厌的污渍都变得"可爱"了。

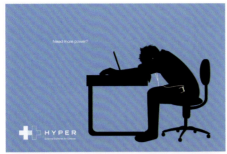

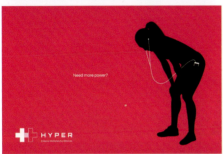

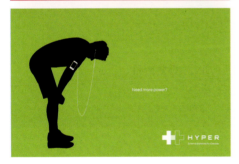

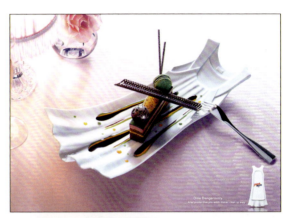

图 1-76 商业广告《充电》

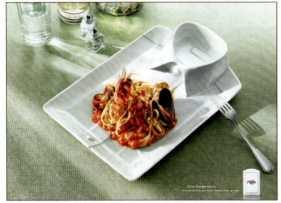

案例赏析：觉得入冬后就可以不用锻炼了？你又不是熊，不要整天窝在沙发里"冬眠"。冬天已经来了，夏天还会远吗？你希望带着一身赘肉迎接来年的夏天吗？如图 1-75 所示，这组 Newfit Academia 健身俱乐部的商业广告，创意实在是太有趣了！

案例赏析：如图 1-76 所示，在这组 Hyper 超外置电池的商业广告中，人物的疲惫无力寓意电子设备的电力不足，由此引出"提供充足电力"的产品卖点。简洁时尚、配色醒目的画面，非常契合电子产品的特性。

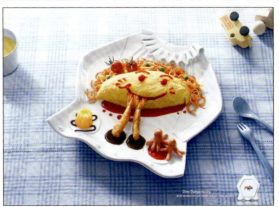

图 1-77 商业广告《轻松去污渍》

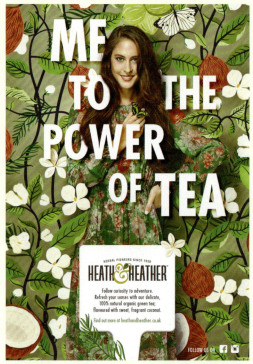

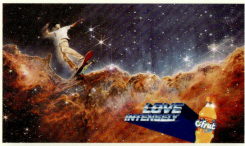

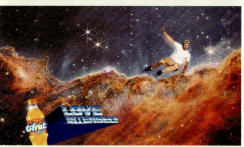

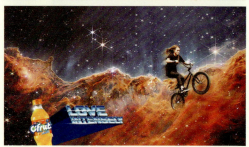

图 1-79　商业广告《星云酷》

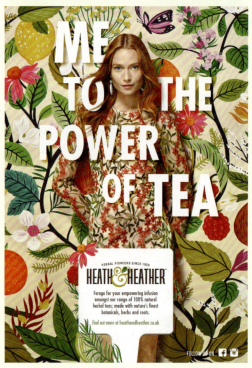

图 1-78　商业广告《茶的力量》

案例赏析： 如图 1-78 所示，在这组 Heath&Heather 花草茶的商业广告中，人物的具象图形与花草的意象图形融为一体，视觉效果美轮美奂。看着如此美好的画面，受众自然可以解读出其中的含义："茶的力量，能为我带来哪些改变呢？让我变得更美丽、更健康、更活力十足！"

案例赏析： 与时事热点结合，也是商业广告惯常采用的表现手法。2022 年 7 月 12 日，美国宇航局利用詹姆斯·韦伯太空望远镜，拍摄了一组清晰的宇宙的全彩图像。如图 1-79 所示，这组 Cifrut 饮料的商业广告，就结合了这个新闻事件。设计师将星云与滑板坡道、跑酷的墙和自行车坡道同构，让受众的视觉玩"星云酷"。

视频1-7　商业广告《兰蔻：幸福涂鸦》

视频1-8　商业广告《肯德基：快餐厅里的舞会》

案例赏析： 如图1-80所示，这组凯膳怡厨师机的商业广告，广告语是："过去的92年，我们将烹饪做成了艺术。当装饰艺术运动席卷全球时，我们就已将设计感与美感引入厨房用具中。"配合广告语，设计师对现代艺术名画进行了再创作，在名画中植入了产品。这种艺术造型风格，与主题和产品卖点完美匹配。

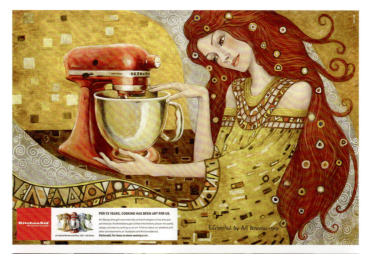

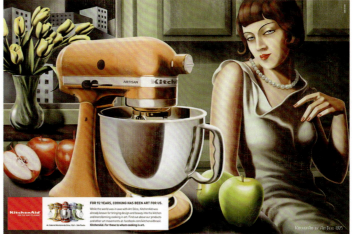

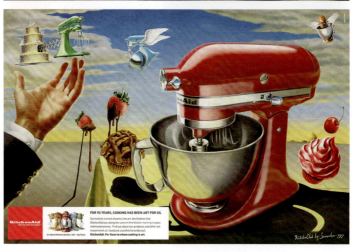

图1-80　商业广告《厨房中的艺术》

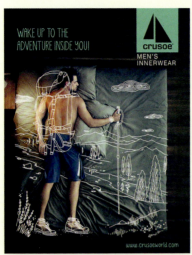
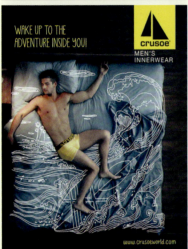
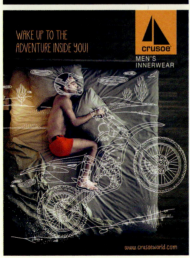
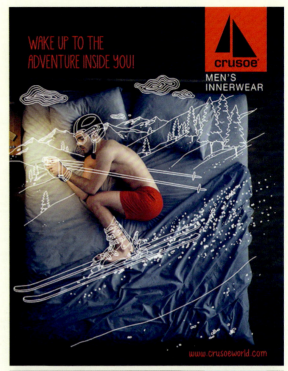
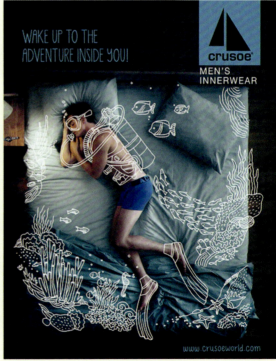

图1-81 商业广告《唤醒内在的你》

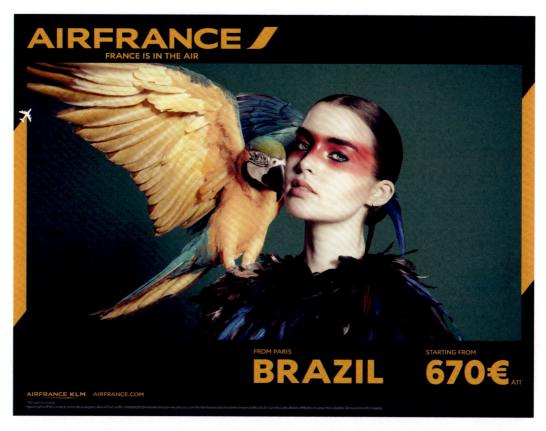

图 1-82　商业广告《从法国到巴西》

动图 1-1　Hero 果酱的光电广告

动图 1-2　Gold's Gym 健身房的光电广告

案例赏析： 如图 1-81 所示，这组 Crusoe 男士内裤的商业广告，采用虚实结合的表现手法，设计师希望通过这个创意，告诉那些死守在城市中并且坚守在枯燥岗位上的男士们：在你们的内心深处，肯定有一个好玩又具有挑战性的梦想还没有实现，如果现在因为种种原因不能付诸行动，那就暂且在梦里实现——但千万不要放弃梦想。这个创意戳中男士们的痛处，让品牌和产品与男士们向往自由、乐于冒险、玩性不改的天性建立情感联结。

案例赏析： 如图 1-82 所示，这幅法国航空公司的商业广告，为受众呈现了华美绚丽的视觉效果。画面中，美丽的空姐的妆容与服饰极富巴西风情，由此诠释了"从法国到巴西"的主题。

扫码获取本章课件

扫码获取思政内容

生活的奥秘存在于艺术之中。
——王尔德

第一节　具象化展现

广告的画面展现手法，主要分为具象化展现和意象化展现这两种类型。

具象化展现，是一种通过具象图形来传达内容与情感的展现形式。请注意，这里所说的"具象图形"，并不是事物的客观形态的真实反映，而是经过人们对客观形态的模仿、概括、提炼而形成的图形（见图2-1至图2-2）。

由于人的视觉习惯于感受具体物象，因此具象图形既具有被快速识别的便捷性，又具有意象图形不可比拟的视觉亲和力、感染力、震撼力和冲击力，以及身临其境感（见图2-3至图2-9）。但它也存在容易显得简单直白、缺少生动性的缺点，因此采用这种展现手法时，要注意充分调动创意元素，开拓崭新视角。

在设计实践中，具象化展现通常采用以下四种手法。

第一，直观展现具象图形，这是广告最常采用的画面展现手法，它可以准确、高效、鲜明地传达画面信息。采用这种画面展现手法时，可以辅以一些装饰图或背景图，来提升画面的层次感和趣味感（见图2-10至图2-14）。

第二，强调风格。这种手法主要是针对目标受众的群体特征，设计符合其审美偏好的广告画面。例如男士服装广告，画面通常充满力量感等象征男性特质的感觉；而女士化妆品广告则突出柔美感等象征女性特质的感觉（见图2-15至图2-21）。

第三，放大细节或突出强调某部分。这种手法主要是通过打破常规的展现角度，赋予受众熟悉的事物以崭新的面貌（见图2-22至图2-28）。

第四，以A代B。这种手法主要是通过直观展现A（具象图形）来侧面展现、象征或诠释B（抽象的感受、概念等），真正目的是清晰、生动、不落窠臼地展现B（见图2-29至图2-39）。

 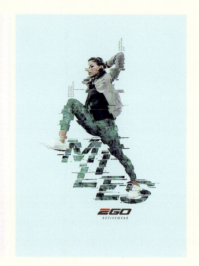

图 2-1　商业广告《自在运动》

案例赏析： 如图 2-1 所示，在这组 Ego 运动服装的商业广告中，人物虽然是具象图形，但他们并不是人类客观形态的真实反映，而是经过了艺术化加工的形象。广告画面简洁而重点突出，充满了动感与活力。

案例赏析： BCP Deals 是一款实时发布生活类服务打折信息的 App。如图 2-2 所示，在这组该 App 的商业广告中，轻点手机屏幕的手指点在理发师、寿司制作师的脸上，直观幽默地展现了该 App 的服务卖点，画面充满了即视感、代入感与趣味性。图中的人物也是经过了艺术化加工的形象。

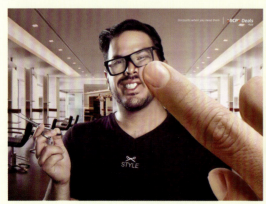 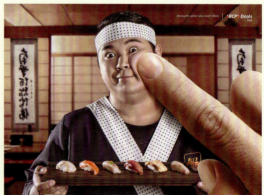

图 2-2　商业广告《总在你需要时打折，只需轻轻一点》

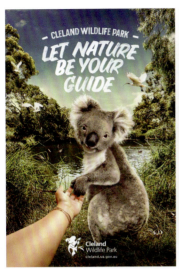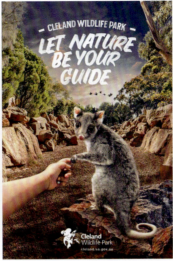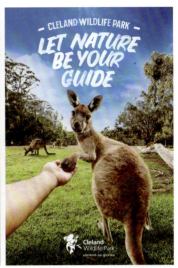

图 2-3　商业广告《让自然成为你的向导》

案例赏析：如图 2-3 所示，在这组 Cleland 野生公园的商业广告中，袋鼠等可爱的动物牵着你的手，给你做向导。温馨可爱的画面极富身临其境感，同时反映了在该公园游玩可近距离观察动物的特色。

案例赏析：如图 2-4 所示，这组 Sporting Clube de Portugal 俱乐部会员卡的商业广告，画面真是燃爆了，视觉冲击力极强，极具吸引力与感染力。看着这样的画面，就好像自己也置身于比赛现场。

图 2-4　商业广告《燃爆激情》

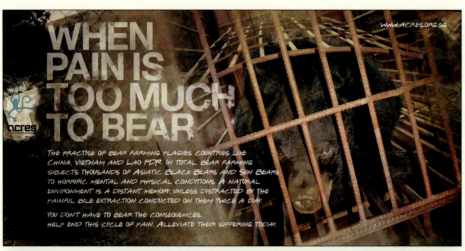
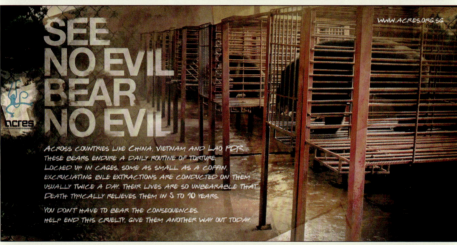
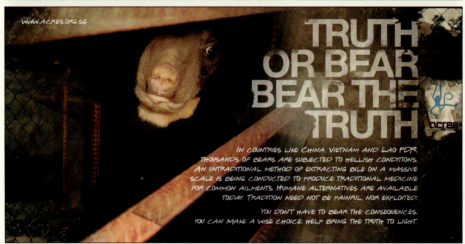

图 2-5 公益广告《拯救它们》

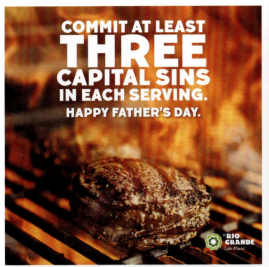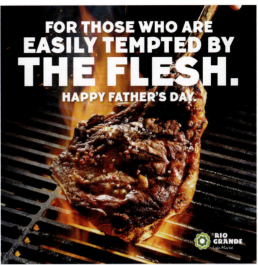
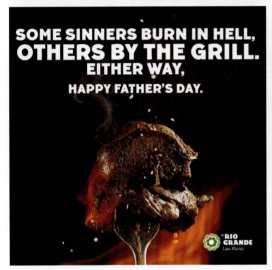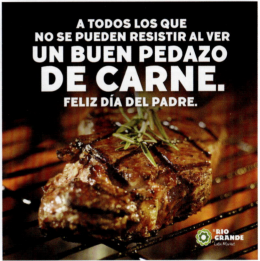

图 2-6　商业广告《垂涎欲滴》

案例赏析： 有报告称，每年会有 3 万头黑熊死于"活取胆"，尽管熊胆的替代品早在 2005 年就问世了，但黑熊的命运仍然不容乐观。对于黑熊而言，这种生不如死的折磨不是短暂的，往往长达二三十年。为了防止这些求生不得、求死不能的动物攻击人类，它们被拔去牙齿，长年被铁链禁锢住。如图 2-5 所示，在这组 ACRES 推出的公益广告中，黑熊那恐惧的眼神令人心酸，这种直观的展现带给受众的震撼，是强烈而持久的。

案例赏析： 如图 2-6 所示，这组 El Rio Grande Latin Market（拉丁农贸市场）的商业广告，展现了牛排烹制时的场面，看着就令人垂涎欲滴，画面极富视觉亲和力。

图 2-7 商业广告《身临其境》

案例赏析： 如图 2-7 所示，这组企鹅有声书 App 的商业广告，将《伊利亚特》中的关于"特洛伊木马"的场景、《印度神话》中的祭祀场景直观地展现于受众眼前，受众可以从中了解到当时的城市规划、建筑模式、人们的服饰等，就好像身临其境一般。仔细观察，你还会发现，祭祀的场所被设计成了耳朵的形状，由此反映了有声书带来的极佳体验。

图 2-8 商业广告《如在舞台上》

视频 2-1 商业广告《亚马逊直播 App：寻找你的波长》

案例赏析： 如图 2-8 所示，这组企鹅有声书 App 的商业广告，同样想展现"身临其境"的聆听体验。设计师将戴耳机的用户置于舞台中，以直观的展现方式，使欣赏这组广告的受众产生强烈的代入感，仿佛站在舞台上的那个用户就是自己。

图 2-9　商业广告《边走边拍》

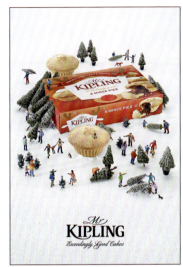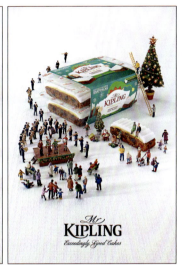
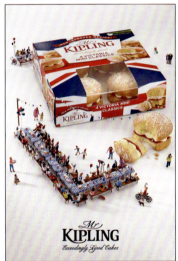

图 2-10 商业广告《圣诞季》

案例赏析：Localiza 租车公司推出了"晒美拍，免租车税"的活动，活动内容是租车人在社交媒体上晒自己拍下的沿途风光，可免交租车税。如图 2-9 所示，这组该活动的商业广告，展示了哥伦比亚的自然与人文美景。直观展示如此美不胜收的景色，是最简单、最具说服力与吸引力的做法。

案例赏析：如图 2-10 所示，这组 Kipling 糕点的商业广告，将蛋挞、小蛋糕等商品直观地展现于受众眼前，这是商业广告展现商品时最常采用的表现手法。搭配与圣诞节相关的装饰摆件，画面瞬间充满欢乐感与妙趣感。

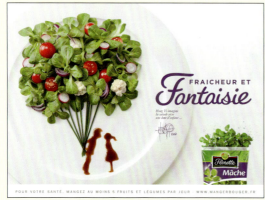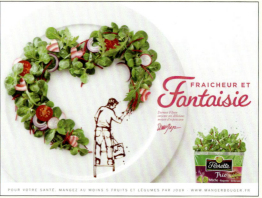
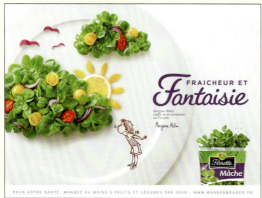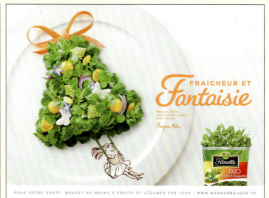

图 2-11　商业广告《阳光与欢乐》

案例赏析：如图 2-11 所示，这组 Florette 成品沙拉的商业广告，通过沙拉的具象图形与沙拉酱所绘的图画，组成了虚实结合、妙趣横生的画面，简单、快乐、阳光、健康的氛围溢满了屏幕。

案例赏析：如图 2-12 所示，在这组麦当劳的商业广告中，薯条、汉堡包等"家族老成员"对鸡肉卷这个"家族新成员"品头论足，对备受顾客欢迎的鸡肉卷充满了嫉妒。贴纸的具象图形形成了"对话框"，令简洁的画面充满了创意与妙趣。

案例赏析：如图 2-13 所示，这组 Red Oxx 书包的商业广告，宣传卖点是悠久的品牌历史。设计师将设计得十分新潮的书包的具象图形置于富有历史感的意象图形背景中，实现了现代与传统的融合。

案例赏析：如图 2-14 所示，这组法国航空公司的商业广告，将飞机头等舱的座椅置于凡尔赛宫的花园与宫殿内，寓意精致奢华的舱内环境和舒适惬意的乘坐体验。

视频2-2 商业广告《农心辛拉面：永无止境的"可能"》

视频2-3 商业广告《麦当劳：经典套餐》

视频2-4 商业广告《麦当劳：皇家收藏》

视频2-5 商业广告《肯德基+必胜客：强强联手》

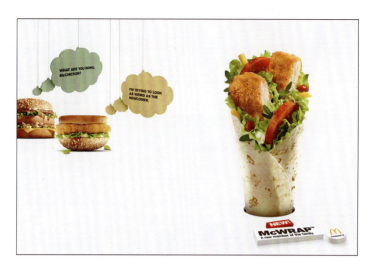

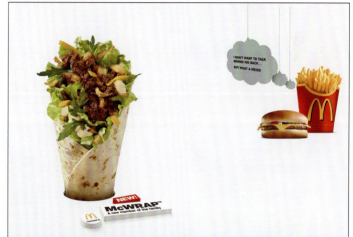

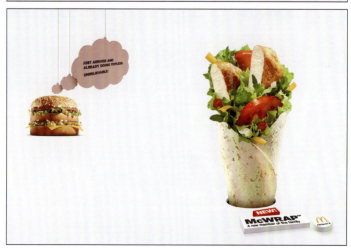

图2-12 商业广告《新成员》

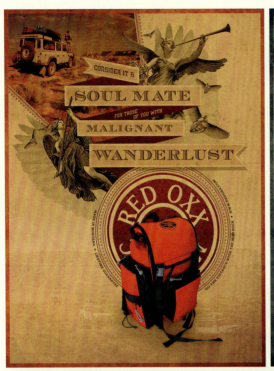
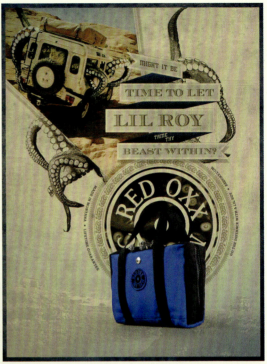
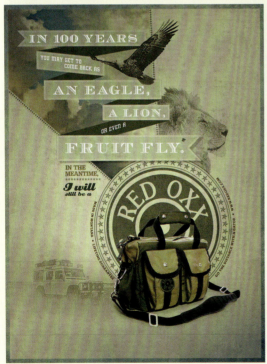

图2-13 商业广告《历史》

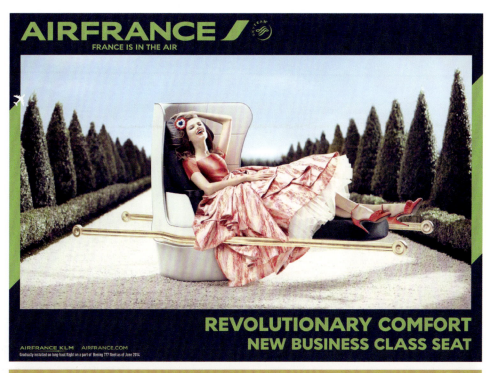
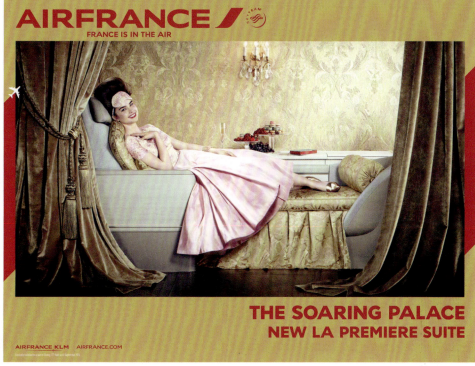

图 2-14 商业广告《头等舱》

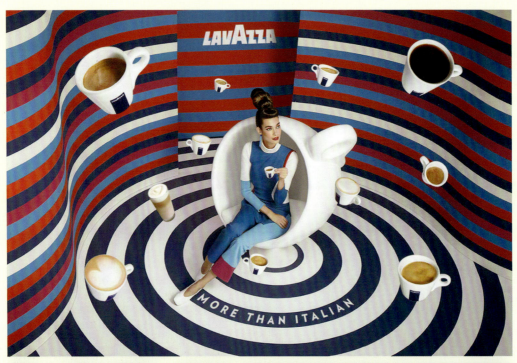

图 2-15 商业广告《比意式咖啡更"意式"》

图2-16　商业广告《爱马仕》

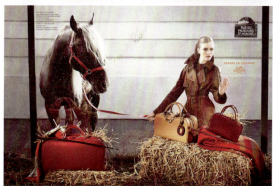
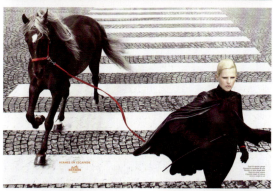

案例赏析：著名广告人大卫·奥格威在他的《一个广告人的自白》中提出了"3B原则"，即美女（Beauty）、动物（Beast）、婴儿（Baby）。以此为画面展现内容的广告，顺应了人类关注自身生命的天性，最容易赢得受众的关注与喜爱。爱美之心人皆有之，美女容易引起受众的愉悦心情，而这种愉悦感可以爱屋及乌般地扩展到与之关联的品牌与产品上，如图2-15所示的这组LAVAZZA意式咖啡的商业广告就是典型案例——时尚美女置身于抽象图形的背景中，画面充满了热烈、欢快、动感、炫目之感。

案例赏析：如图2-16所示，这组爱马仕的商业广告，画面弥漫着时尚、优雅、华贵的气息，保持了该奢侈品品牌一贯的奢华风格，符合目标受众的审美要求。

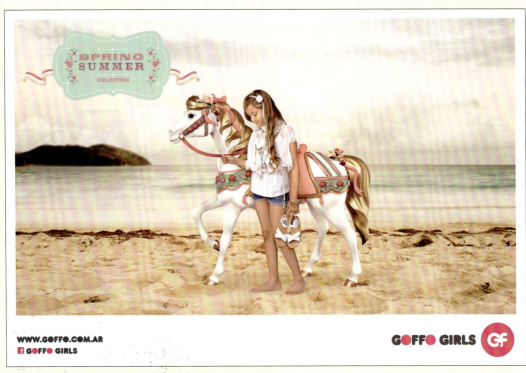

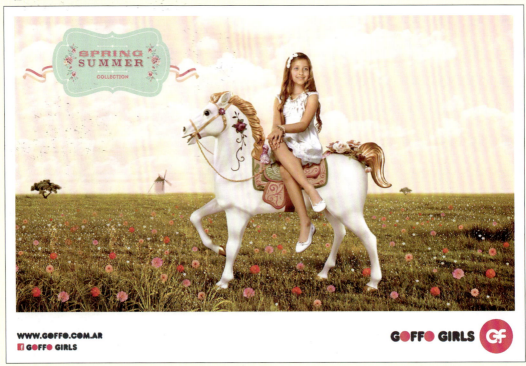

图 2-17 商业广告《白马公主》

视频 2-6　商业广告《华为手机：让孩子去爱，是对孩子最好的爱》

视频 2-7　商业广告《伟嘉猫粮：更多咕噜声》

案例赏析： 如图 2-17 所示，这组 Goffo 女童鞋的商业广告，色彩唯美柔和，充满了梦幻感，对目标受众——每一个拥有公主梦的女孩，具有极强的吸引力。

案例赏析： 如图 2-18 所示，这组希尔斯幼猫幼犬专用粮的商业广告，将纸箱、抱枕等物品组合成帆船、降落伞、热气球的意象，就好像狗狗和猫咪在冒险一般，调皮的它们对家中的一切都充满了好奇。主人们再熟悉不过的生活场景，带来了语言无法比拟的亲和感，可瞬间引发情感共鸣，引导受众解读"营养丰富，配比合理，可令自己的爱宠保持好动天性"的产品卖点。

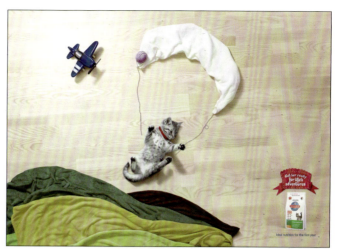

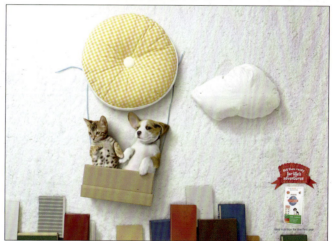

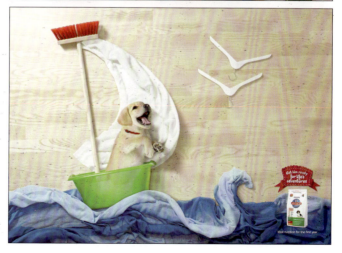

图 2-18　商业广告《保持好动的天性》

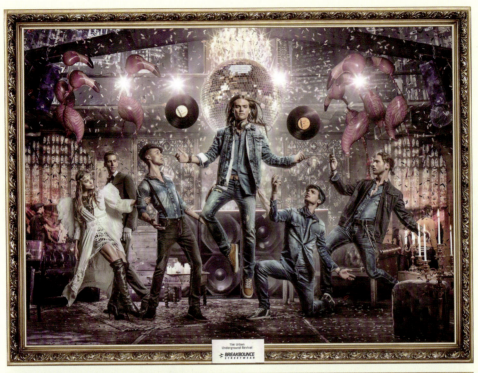
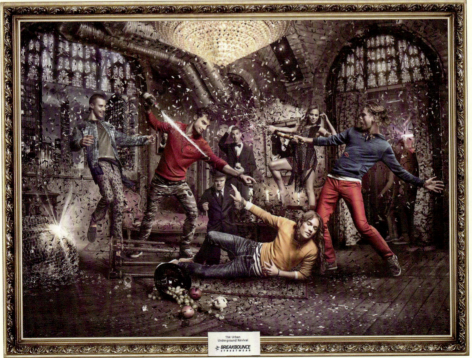

图 2-19 商业广告《地下城市宫殿》

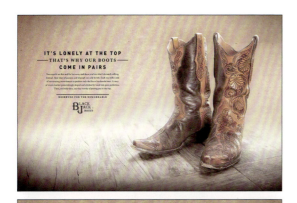

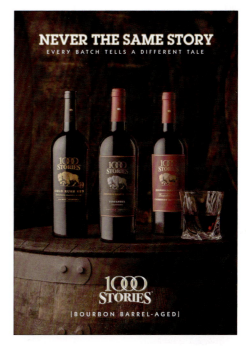

图2-21 商业广告《故事从未重复》

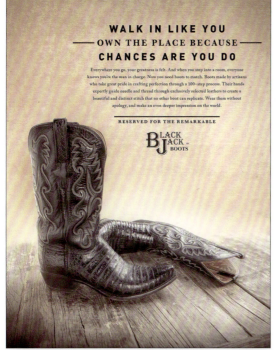

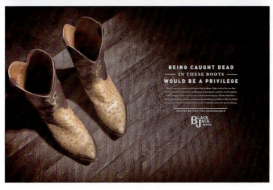

图2-20 商业广告《牛仔靴竞争链的顶端》

案例赏析：如图2-19所示，在这幅Breakbounce街头服饰的商业广告中，城市的地下空间成了年轻人狂欢的场所，画面充满了青春、张扬、狂野、不羁的感觉，完美契合了该品牌的品牌形象与目标受众的审美。

案例赏析：如图2-20所示，这组Black Jack牛仔靴的商业广告，广告语是："Black Jack牛仔靴提醒穿着它们的非凡男士——他们处于竞争链的顶端，因为他们脚上的靴子，以每双1.5万美元起的价格，站在牛仔靴竞争链的顶端。"极富"雄性美"的画面，于粗犷中透着精致，彰显着自信阳刚、桀骜不驯的品牌气质。

案例赏析：如图2-21所示，这组1000 Stories（1000个故事）红酒的商业广告，广告语是："每一批被酿造的红酒，皆有一个不同的故事。"品牌名是否令你想到《一千零一夜》？画面充满了优雅、古拙、厚重的质感，令人联想到红酒那醇美浓厚的口感。

图 2-22　商业广告《甜蜜的威胁》

案例赏析： 如图 2-22 所示，这组李施德林儿童漱口水的商业广告，创意实在太精彩了！它的广告语是："吃糖后，糖会导致口腔中的细菌产生酸，最终损害牙齿。当这些细菌暴露在电子显微镜下时，我们发现它们与孩子们喜欢的糖果看上去很相似。李施德林儿童漱口水可以消除 99% 的口腔细菌——不管它们看上去多么'甜蜜'。"

案例赏析： 如图 2-23 所示，这组麦当劳的商业广告，虽然采用直观展现产品的惯常做法，但放大细节的表现手法，赋予再熟悉不过的快餐以全新的面貌。

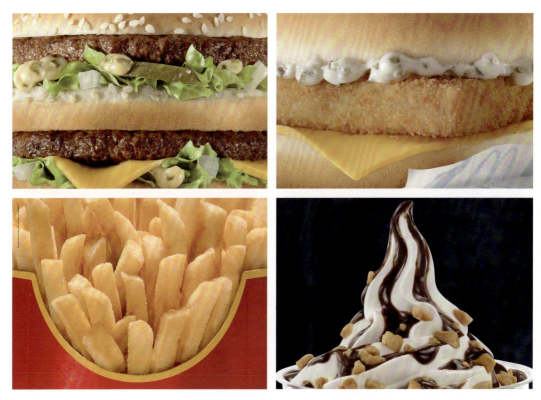

图 2-23 商业广告《放大的美味》

案例赏析： 如图 2-24 所示，这组 Dos Pinos 果汁的商业广告，放大了水果的局部，并且将水果蒂艺术化为吸管，展现了果汁原材料的新鲜、天然、安全，以及果汁的浓醇。

图 2-24 商业广告《纯》

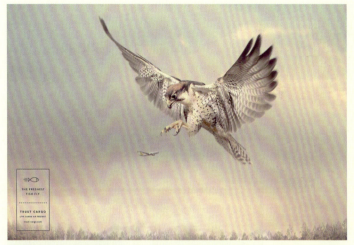

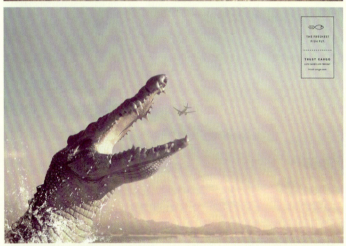

案例赏析：如图 2-25 所示，这组 Trust Cargo 国际快运的商业广告，展现角度极为巧妙：运输鲜鱼的飞机就好像被老鹰、鳄鱼、棕熊捕食的鱼一般。这样的设计，既展现了快运服务的快捷性，又暗喻了快运服务的稳定性——无论遇到何种困难，都能按时到达。

案例赏析：如图 2-26 所示，这组 Dragon Fire 运动鞋的商业广告，虽然是具象图形的直观展示，但通过全新角度进行放大处理，产品得到了更大程度的展示，画面显得动感、劲爆、活力十足，直击年轻一族的心。

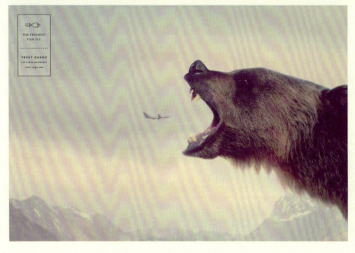

图 2-25　商业广告《鲜鱼快运》

视频 2-8 商业广告《安德玛:你不需要健身房,只需要一个钢铁般的意志》

视频 2-9 商业广告《Moxies 餐厅:美味存于细节中》

视频 2-10 商业广告《麦当劳:鸡蛋松饼》

视频 2-11 商业广告《丰田汽车:车中美美睡》

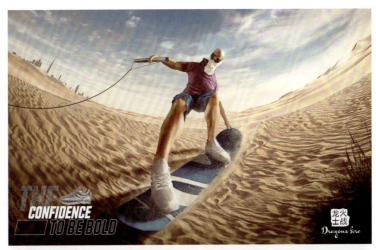

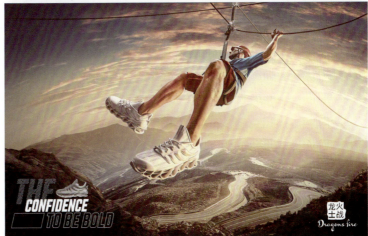

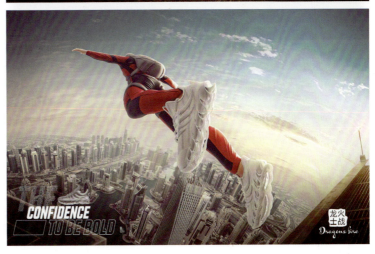

图 2-26 商业广告《巅峰体验》

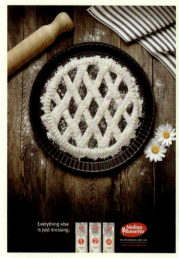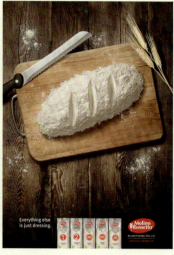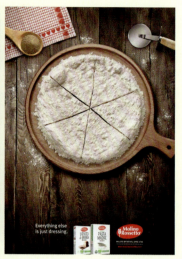

图 2-27　商业广告《其余的都是锦上添花》

案例赏析：我们通常所见的面粉广告是什么样的呢？堆起或撒开一些面粉，同时搭配精美的面食，受众的注意力一般会集中于面食上，而图 2-27 所示的这组 Molino Rossetto 面粉的商业广告打破了俗套。它将面粉摆成派、面包、比萨饼的形状，既将受众的注意力集中于面粉上，又令受众在脑海中对自己制作的面食展开丰富的联想，由此完美契合了广告语："有好的面粉打底，其他的都是锦上添花！"

案例赏析：如图 2-28 所示，这组 Michelob ULTRA 淡啤酒的商业广告，营销卖点是"低碳水化合物含量，低热量"，品牌希望传达的信息是"健身和啤酒不一定是敌人。喜欢运动的人，可以毫无顾忌地用这款优质的淡啤酒犒劳努力的自己。"受众看到的，是运动者布满汗珠的、局部身体的放大画面。这个画面，看上去像不像翻腾的啤酒？放大细节的展现手法，精彩地诠释了主题与产品卖点，令受众产生"不发胖"与"饱口福"兼得的安心感与满足感。

图 2-28　商业广告《用优质的淡啤酒犒劳努力的自己》

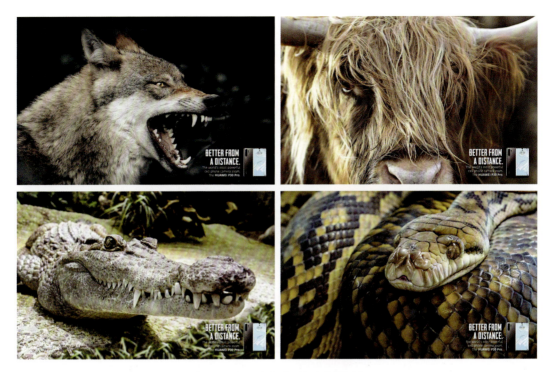

图 2-29 商业广告《不必离得很近》

案例赏析： 如图 2-29 所示，这组华为 P30 Pro 手机的商业广告，展现了狼、野牛、鳄鱼、蟒蛇等危险动物的超清晰照片，侧面展现了该款手机"拥有 5 倍光学变焦和 50 倍混合变焦"的产品卖点。

案例赏析： 如图 2-30 所示，这组 Acerca 健身俱乐部的商业广告，将腹部赘肉艺术化为人物的"小我"，表现手法风趣幽默。

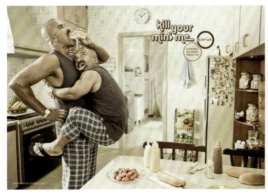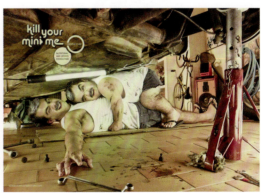

图 2-30 商业广告《肚子上的"小我"》

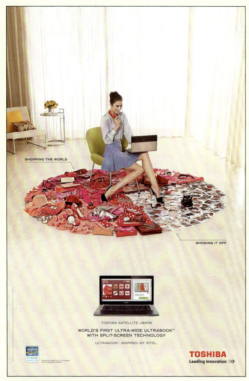
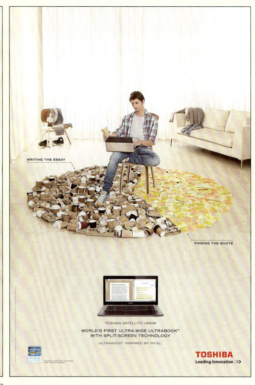
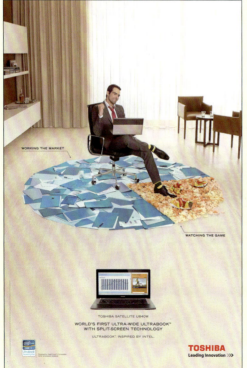

图 2-31　商业广告《分屏》

案例赏析： 如图 2-31 所示，这组东芝笔记本电脑的商业广告，营销卖点是"分屏显示"。图中，女性的服饰、鞋包、化妆品象征商品图，照片象征商品的详情页；一次性咖啡杯象征消费，便条签象征工作；文件夹象征工作，薯片象征娱乐。上述物品的具象图形分别组成了三幅图中的"圆形地毯"。这种直观展现的手法带有象征性，生动形象地诠释了产品卖点。

案例赏析： 如图 2-32 所示，在这组三星手机的商业广告中，无论人物身处海边、雪原，还是身处沙漠，都可以顺畅地使用定位、地图搜索等功能，设计师真正想展现的，是手机运行的稳定性与接收信号的灵敏性。

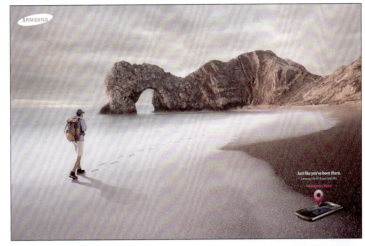

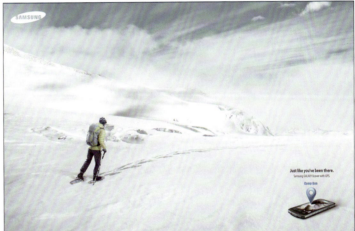

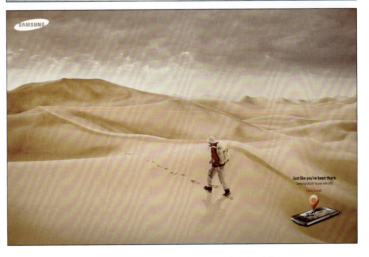

视频2-12 商业广告《聚划算：圣诞老人老了》

视频2-13 商业广告《圣罗兰美妆：自由》

视频2-14 商业广告《ghd电热发夹：你的风格，随心所欲》

图2-32 商业广告《无论你身在何处》

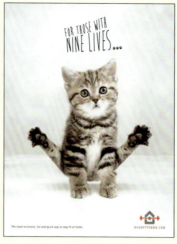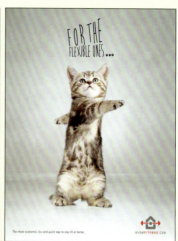

图 2-33　商业广告《瑜伽》

案例赏析：如图 2-33 所示，这组 Evdefitness 健身自学网站的商业广告，没有展现人物做瑜伽的场景，而是展现了家中的猫咪做瑜伽的场景。这样设计，既可以令受众联想到通过瑜伽锻炼，自己的身体柔韧性变得如猫咪一般，又暗喻了"简单易学"的课程特色。

案例赏析：如图 2-34 所示，这组 Protex 香皂的商业广告，没有展现香皂的具象图形，而是展现了"婴儿贴着妈妈的手""触摸鲜嫩的樱桃""恋人的爱抚"的场景，引导受众去联想"那种感觉"，由此诠释了香皂的使用体验。

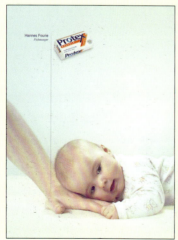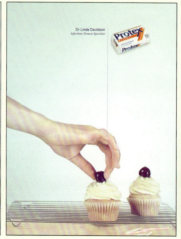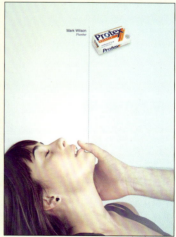

图 2-34　商业广告《就是那种感觉》

案例赏析：如图 2-35 所示，这组大众 Voyage 汽车的商业广告，宣传卖点是"后置碰撞预警系统"。如何将抽象的技术诠释给受众呢？设计师展现了三组画面：摇滚青年的"爆炸头"眼看就要被身后的蜡烛点燃；骑士再退一步，就会踩到身后的火药堆；割蜂蜜的人马上就要撞到身后的棕熊。诠释一种抽象概念，较之单纯使用文字或语言来阐述的表达方式，用一个直观且有趣的事物或场景来侧面展现的表达方式，更容易令受众接受与理解。

图 2-36　商业广告《这种时候，你需要一杯咖啡》

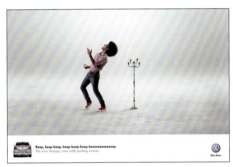

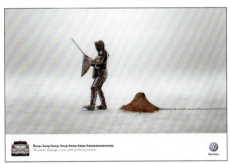

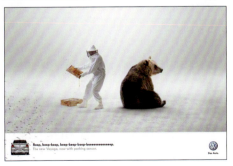

图 2-35　商业广告《预警》

案例赏析：看到如图 2-36 所示的这组 180° 咖啡屋的商业广告，你是不是深有感触？困得要死时，无论是在工作、学习，还是在开车，眼睛看到的景象就是如此混乱——的确，这种时候，你需要一杯咖啡提神了。受众的思绪最终被引导到商品上。

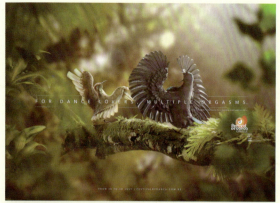

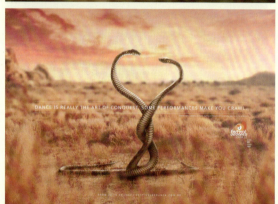

案例赏析： 一个人吃饭时，是不是一定会看些什么、听些什么？如图 2-38 所示，这组 KISS FM 广播频道的商业广告，画面展现的是诱人的饭食，但真正想宣传的是堪称"下饭神器"的广播频道。

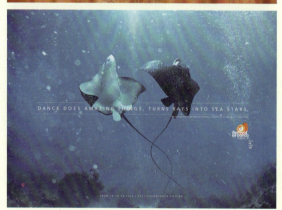

图 2-37 商业广告《共舞》

案例赏析： 如图 2-37 所示，这组 Festival de Danca de Joinville 舞蹈节的宣传广告，突破了展现舞者的惯常表现手法，代之以动物的"共舞"场景。精彩唯美的画面，既展现了自然与生命之美，更促使受众对"人与自然"进行深入思考。

图 2-38 商业广告《下饭神器》

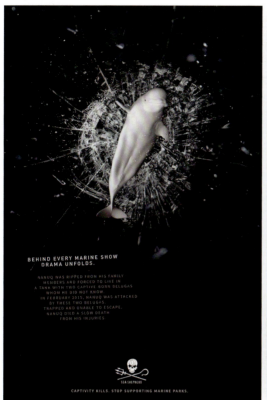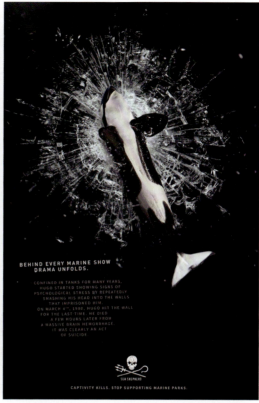

图 2-39　公益广告《破碎》

案例赏析：你以为你看到的是海豚表演时溅起的水花，仔细观察后你会发现——那是海豚自杀时被撞碎的玻璃！每一场精彩表演的背后，是海洋动物因不堪被囚禁、被迫表演而自杀的血淋淋的事实！据统计，全球有超过 3 000 只海豚被迫从事娱乐表演。一只海豚每年可创收 280 万，而购买一只海豚仅需要 160 万，商人为了最大限度地榨取它们的价值，通常会降低它们的饲养成本，并令它们进行高频率的表演。这些可怜的动物被当成一次性消耗品，长年囚禁于含有氯的狭小的池子中，恶劣的生存环境使它们普遍出现失明、牙齿掉光、精神异常等症状，寿命甚至不及野外生存的海豚的三分之一。更凄惨的是，尽管它们渴望自由，但长时间的囚禁，已经使它们丧失了野外生存的能力。

如图 2-39 所示，这组"海洋守护者"组织推出的公益广告，画面展现的是海豚的玩具摆件摔在玻璃上的画面——破碎的不仅仅是玻璃，还有这些可爱的动物们的生命。它们不是海洋馆的所有物，更不是人类的玩具！让我们携起手来，共同拒绝观看海洋动物表演，没有买卖，就没有囚禁与虐待！

第二节　意象化展现

意象化展现，是一种通过意象图形来传达内容与情感的展现形式。这里所讲的"意象图形"，是人们根据主观意念，以客观事物形态为原形，经过再创造而成的图形。它的形态脱离了简单模仿、描述的范畴，以传达信息和情感为目的，受众需要通过引申、联想等方法解读其深层含义。

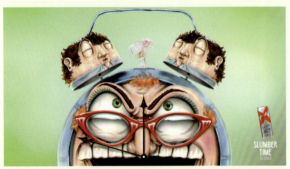

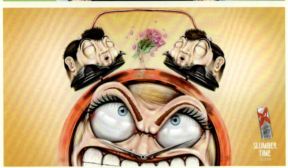

图 2-41　公益广告《"击败"不健康生活》

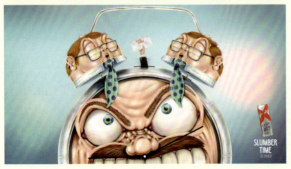

图 2-40　商业广告《睡觉时间结束啦》

一幅精彩的广告，不仅能在视觉上带给受众艺术享受，其内在的哲理性成分更能激发受众的情感共鸣（见图 2-40 至图 2-57）。

图 2-42　商业广告《请记住这个电话号码》

案例赏析：如图 2-40 所示，在这组 MAXXX Energy 功能饮料的商业广告中，打瞌睡的人与要判你不及格的老师、吵着要礼物的女朋友、要解雇你的老板组成闹钟的造型，幽默地展现了"瞬间令人变清醒"的产品卖点。

案例赏析：近年来，肥胖已成为威胁人类健康的最大杀手之一。在智利，有 67% 的人口体重超标，肥胖患病率居全球第四，智利政府与联合国粮农组织共同开展了一个名为"Elige Vivir Sano"的公益活动，旨在鼓励人们改变不良的生活习惯，诸如不运动、大量摄入高热量食物等。如图 2-41 所示的，就是该公益活动的宣传广告。

案例赏析：Justdial 是印度排名第一的查询热线，其电话号码很容易记住——10 个"8"。如图 2-42 所示，在这组该查询热线的商业广告中，设计师将各种职业的人物的意象图形与阿拉伯数字"8"相融合，巧妙生动地强化了受众脑海中的品牌印象。

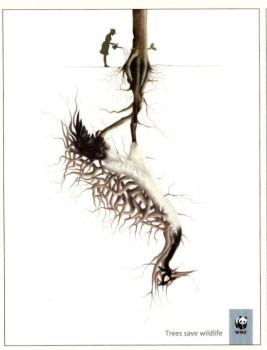
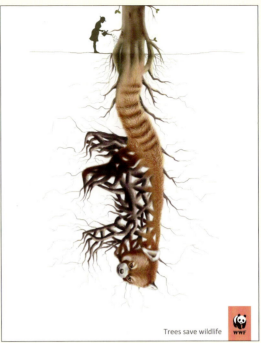
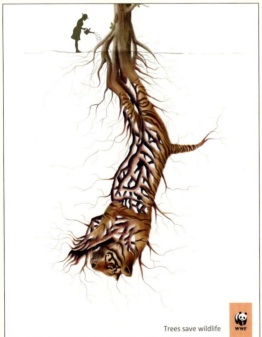
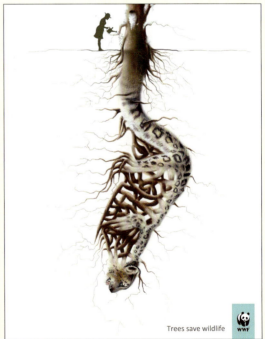

图 2-43 公益广告《植树，拯救野生动物》

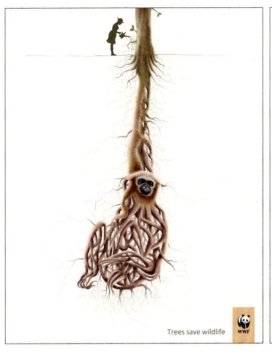 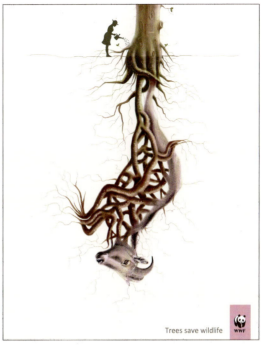

图 2-43　公益广告《植树，拯救野生动物》（续）

案例赏析：如图 2-43 所示，在这组世界自然基金会推出的公益广告中，设计师对树根与动物这二者的意象图形进行了同构，寓意动植物之间的关联，由此呼吁人们植树造林，为野生动物们提供更多的栖息地。

案例赏析：如图 2-44 所示，在这组 Alaska 户外服装推出的公益广告中，垃圾、核武器、输油管道等象征人类对大自然的破坏的意象图形，组成了将要撞击地球的陨石、毁灭人们家园的森林大火的意象，由此诠释了"我们是我们最大的威胁"的主题。如果人类继续肆意破坏生态、无限制地消耗地球的资源，那么终有一天，我们将自己终结自己。

案例赏析：据统计，有 12 亿只动物死于 2020 年年初的澳洲大火，物种多样性为此遭受到更大程度的威胁。如图 2-45 所示，在这组 Lion Heart 推出的公益广告中，烈焰和浓烟化身吞没森林的恶魔，失去家园的动物就像一个无家可归的孩子，它们是那么脆弱、孤单、无助。这样的画面，多么令人心酸！

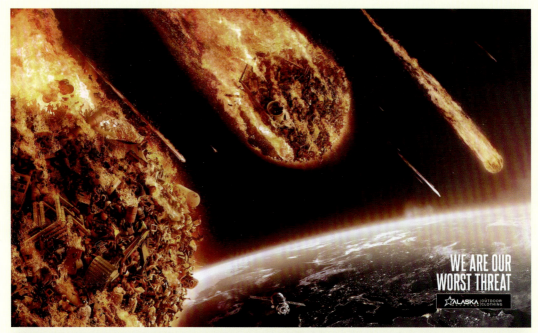
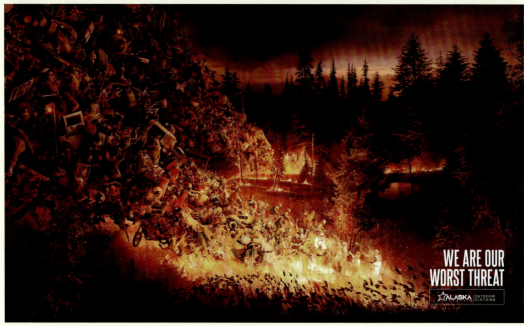

图 2-44 公益广告《我们是我们最大的威胁》

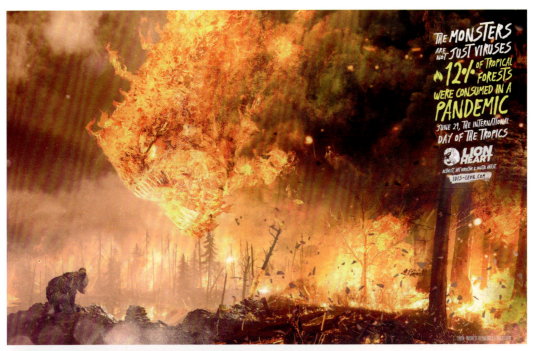
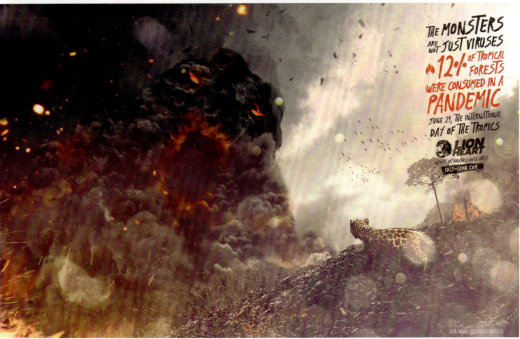

图 2-45 公益广告《恶魔》

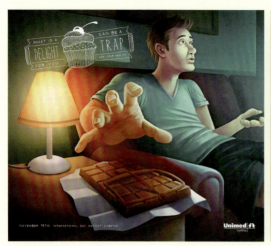
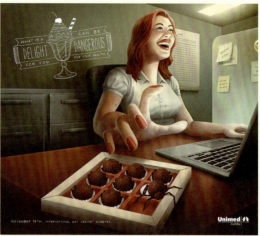

图 2-46 公益广告《甜蜜的陷阱》

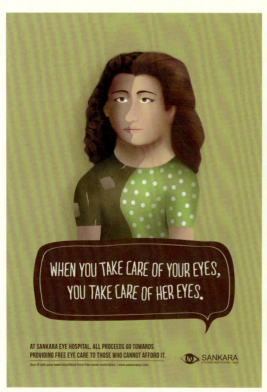
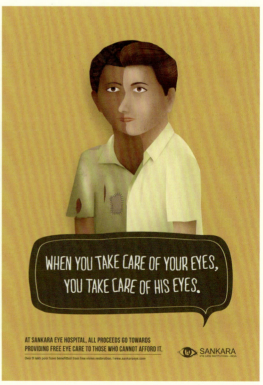

图 2-47 公益广告《为己，为人》

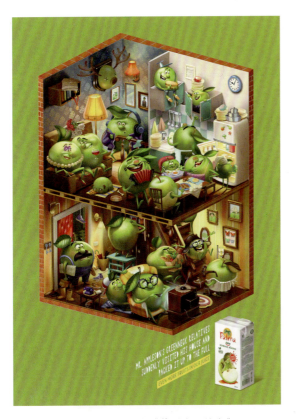

图 2-48　商业广告《苹果先生的家》

案例赏析：如图 2-49 所示，这组 Refisal 营养片的商业广告，广告语是："通过添加铁和叶酸来强化你的膳食营养。"营养片化身教练，对鸡肉、西兰花进行体能强化训练，由此诠释了主题与卖点。

案例赏析：如图 2-50 所示，这组 Le Silpo Delicacy 杂货店的商业广告，广告语分别是"我们正在寻找像小熊一样强壮的卸货员／像小猫一样敏捷的理货员／像小兔一样可爱的收银员"。在广告的图形语言中，拟人是常用的艺术化手法，而这组广告正好相反，采用的是将人物拟物的艺术化手法。

案例赏析：如图 2-51 所示，这组 Spoleto 意大利面的商业广告是如何展现该品牌的意大利面有多好吃呢——你对它的垂涎，就好像冲浪者之于大白鲨，小红帽之于大灰狼。

案例赏析：如图 2-46 所示，这组 Unimed 保险公司在某年世界糖尿病日时推出的公益广告，广告语是："甜品于你来说，可能是一个甜蜜的陷阱。"设计师将巧克力与老鼠夹或毒蜘蛛同构，寓意过量的甜品给健康带来的危害。

案例赏析：如图 2-47 所示，这组 Sankara 眼科医院推出的公益广告，广告语是："我们的所有收益，都将用来帮助那些负担不起医药费的眼病患者。"为了诠释这一信息，设计师采用视错觉的表现手法，将有能力负担医药费的患者和无力负担医药费的患者组合在一起，精彩地诠释了"为己，为人"的主题。

案例赏析：如图 2-48 所示，在这幅 Palma 苹果汁的商业广告中，"苹果先生的家"热闹极了，由此寓意食材的新鲜和果汁口感的丰富。

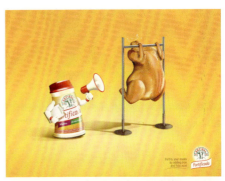

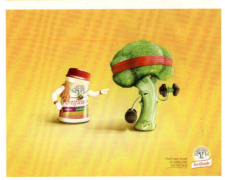

图 2-49　商业广告《强化训练》

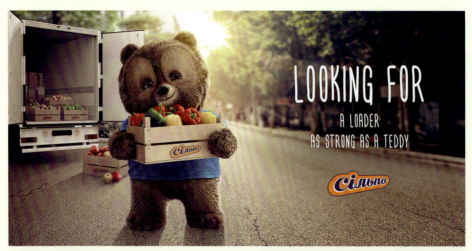
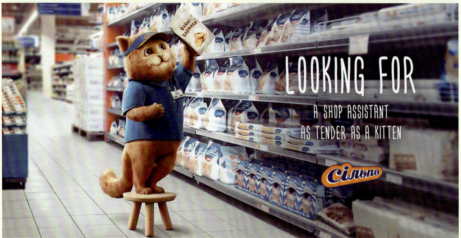
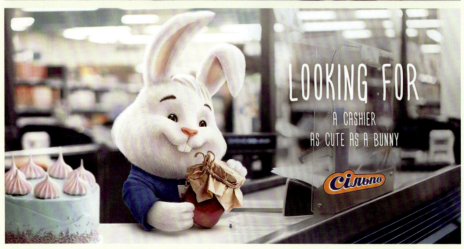

图2-50 商业广告《我们正在寻找这样的合作者》

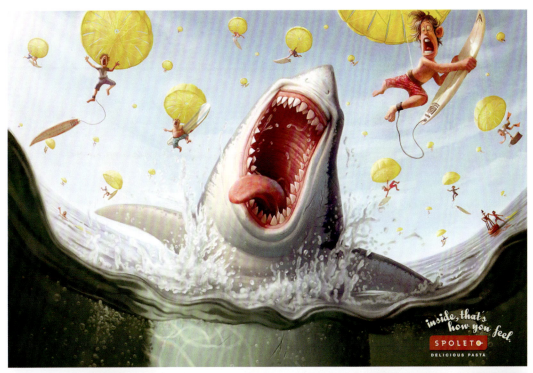
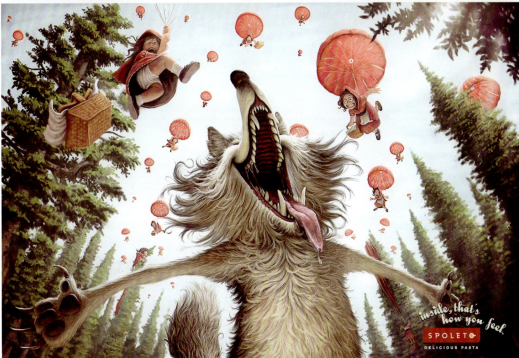

图2-51 商业广告《吃掉！吃掉！》

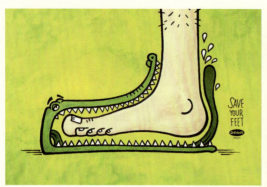 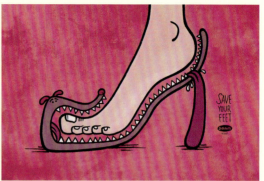

图 2-52 商业广告《拯救你的双脚》

案例赏析： 如图 2-52 所示，在这组 Dr. Scholl's 鞋内贴垫的商业广告中，设计师将鞋子与鳄鱼、老鼠的意象图形同构，生动地反映了新鞋子磨脚的问题，由此引出"拯救你的双脚"的主题与卖点。

案例赏析： 如图 2-53 所示，这组 Familia 儿童牙科医院的商业广告，广告语分别是：

"这个牛仔并不基于在口袋里找到他的牙齿。"（暗喻换牙）

"这个海盗特别爱吃巧克力。"（海盗的黑色眼罩象征龋齿）

"这个小偷蒙着面，总是偷饮料喝。"（暗喻孩子背着父母偷喝饮料）

这种萌趣十足的表现形式，让看牙医这件原本令孩子们恐惧的事情，仿佛变成了充满刺激与乐趣的冒险。

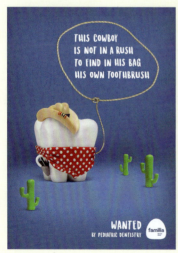 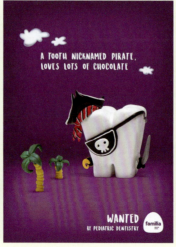 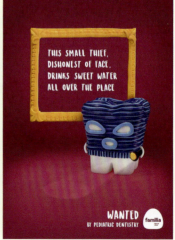

图 2-53 商业广告《儿童牙科医院》

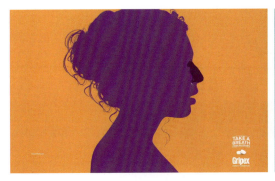
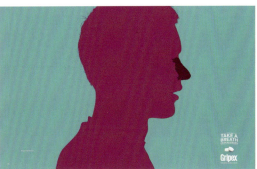

图 2-54　商业广告《甩掉鼻音，顺畅呼吸》

视频 2-15　商业广告《Vlisco 丝巾：神秘花园》

案例赏析： 如图 2-54 所示，这组 Gripex 感冒药的商业广告，产品卖点是"快速缓解鼻塞"。设计师在人物的鼻部安置的猫狗的意象图形，寓意感冒时的鼻音。

案例赏析： 如图 2-55 所示，这组 Mylanta 胃药的商业广告，产品卖点是"缓解胃灼热"。设计师将胃部环境与地狱的意象同构，甜甜圈、西兰花、牛排等食物被拟人化，在地狱中被煎熬，由此寓意胃灼热带来的痛苦。

视频 2-16　商业广告《Christian Louboutin 香水：万花筒》

案例赏析： 因为人类对自然生态的破坏，越来越多的珊瑚品种遭到灭绝或濒临灭绝。如图 2-56 所示，在这幅珊瑚恢复基金会推出的公益广告中，漂浮于海上的一个个墓碑，象征着被灭绝的珊瑚品种，墓碑上刻着它们的"墓志铭"：用于研制艾滋病疫苗、用于研究癌症的治疗方法……珊瑚礁正在迅速消亡，当它们彻底消失时，来自于珊瑚的、在未来可能被研发出来的拯救生命的医疗方法，将永远消失。在海上漂浮的这一座座墓碑，岂止是珊瑚的墓碑，更是人类的墓碑。拯救珊瑚，就是在拯救我们自己！

视频 2-17　公益广告《世界自然基金会：融化·消逝》

案例赏析： Ray of Hope 是一个戒赌公益组织。如图 2-57 所示，在这组该组织推出的公益广告中，扑克牌中的骑士（Jack）、王后（Queen）、国王（King）看上去如魔鬼一般，拿着凶器（扑克牌中各自拿着的斧、蔷薇、剑）刺向你，而电话线缠着他们，尽力拖着他们，由此诠释了广告语："在他们毁灭你之前，给我们拨打电话求助！"

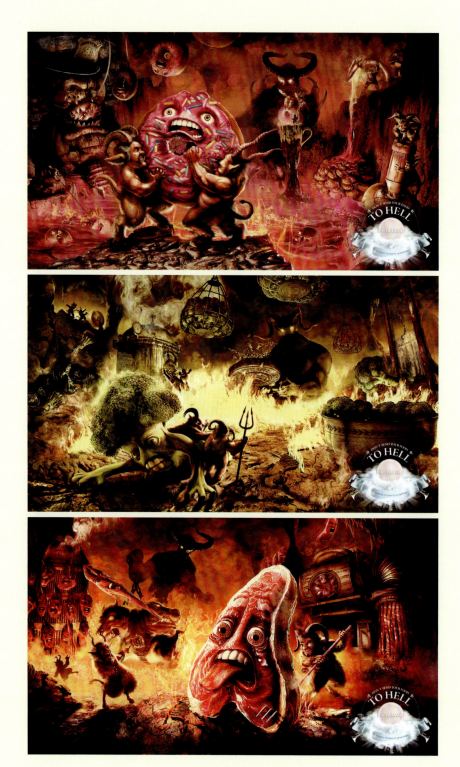

图 2-55 商业广告《地狱般的煎熬》

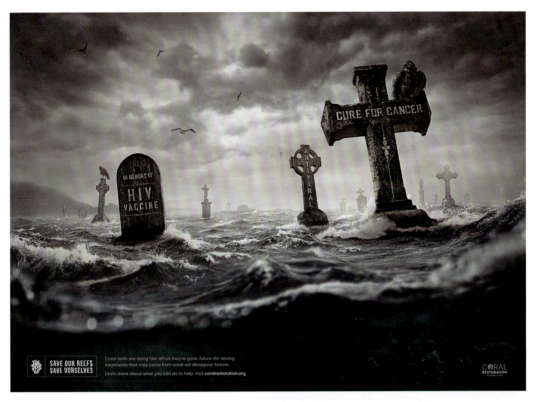

图 2-56 公益广告《海上墓碑》

图 2-57 公益广告《戒赌》

实践训练

1. 采用具象化展现的手法，为汉堡包等快餐食品（或任何你熟悉的商品）设计若干组商业广告，要求可以发布于多种渠道，案例见图2-58至图2-61。

2. 酒驾、开车时手机聊天、超速、东张西望，上述原因是近年来引发车祸的几个最常见原因。采用具象化展现和意象化展现的手法，设计若干组以"行车安全"为主题的公益广告，案例见图2-62至图2-66。

图2-59　商业广告《为你精选的食材》

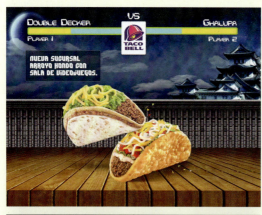

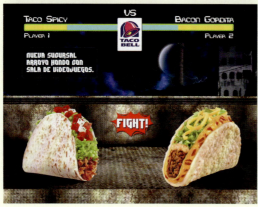

图2-58　商业广告《对战》

案例赏析：如图2-58所示，这组Taco Bell快餐的商业广告，将不同口味的肉卷置于游戏对战的画面中，既可以令人们熟悉的食物变得新鲜有趣，又可以在受众中引发"哪款肉卷更好吃"的热议。

案例赏析：如图2-59所示，这幅麦当劳的商业广告，直观展现了新鲜生菜的具象图形。在为食品设计广告时，展现食材的新鲜、安全、天然，是获取受众信任的一种常用方法。

案例赏析：如图2-60所示，这组汉堡王巨无霸汉堡包的商业广告，宣传卖点是"分量足，配料丰富"。除了在网站页面、App界面等媒介发布光电广告外，该品牌还做了一款创意十足的户外广告：我们的巨无霸汉堡包有多大、配料有多丰富呢？有几乎一幢楼那么高、那么多。夸张的表现，结合巧妙的发布环境设计，收获了非常成功的广告效果。

图 2-60　商业广告《汉堡王：巨无霸》

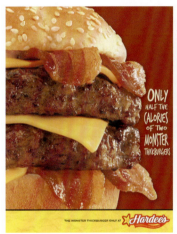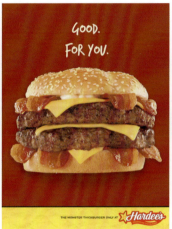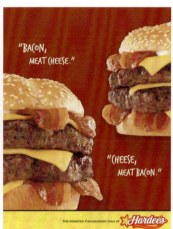

图 2-61　商业广告《怪兽汉堡包》

案例赏析：如图 2-61 所示，这组 Hardee's 怪兽汉堡包的商业广告，采用了放大细节的直观型展现手法，画面劲爆醒目，诱惑力十足。

案例赏析：如图 2-62 所示，这幅 Blue Chem 推出的公益广告，将手机聊天中的表情图形与死神的意象相融合，形象而深刻地诠释了"你的信息可能成为你的死神"的广告语。

案例赏析：如图 2-63 所示，看到这组喜力啤酒推出的公益广告中被汽车碾压过的啤酒易拉罐，是否会令你想到酒驾造成的惨烈车祸中的伤亡者？

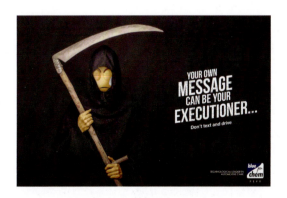

图 2-62　商业广告《死神》

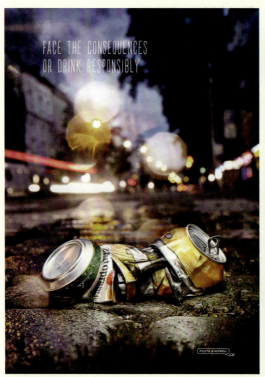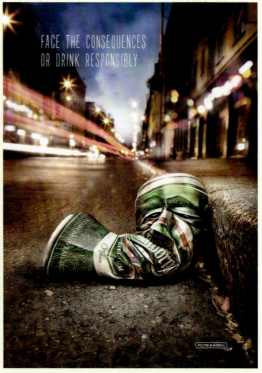

图 2-63 公益广告《碾压》

案例赏析： 如图 2-64 所示，这组 Deutsche Verkehrswacht 推出的公益广告，将手机聊天的文字字母具象化为一个个巨大的金属块，将人物的车塞得满满的，令他们根本无法开车，由此直观生动地告诫受众：聊天会极大程度地分散你在开车时的注意力，这是十分危险的！而如图 2-65 所示的同类主题的公益广告，则将手机另一端的人具象化为遮挡开车者视线的人。

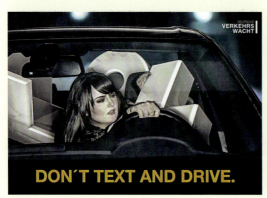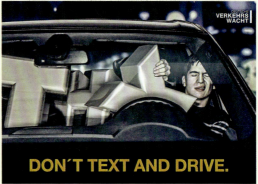

图 2-64 公益广告《不要边开车边聊天》

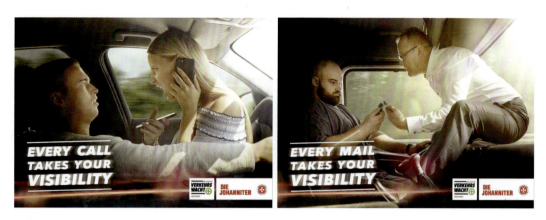

图 2-65　公益广告《切莫开车回信 / 打电话》

案例赏析：如图 2-66 所示，在这组 Detran/RN 推出的公益广告中，酒驾者、边开车边手机聊天者、不戴头盔者、超速驾驶者，他们的眼睛都被蒙了起来，寓意"对于危险熟视无睹"。超现实的画面，深刻反映了"没有谁比熟视无睹的人更盲目"的主题。

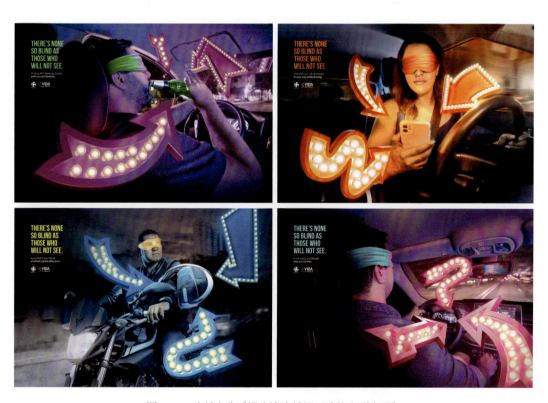

图 2-66　公益广告《没有谁比熟视无睹的人更盲目》

扫码获取本章课件

扫码获取思政内容

CHAPTER 3

第三章
广告的
设计思维

THE DESIGN THINKING OF ADVERTISING

科学家不创造任何东西，而是揭示自然界中现成的、隐藏着的真实，艺术家创造真实的类似物。

——冈察洛夫

图 3-1　商业广告《逃离钢筋水泥丛林》

广告的设计思维主要分为三种：水平思维、垂直思维和发散思维。在进行设计实践时，我们可以尝试运用多种设计思维，从而得到最优的设计方案。

第一节　水平思维

水平思维在《牛津英文大辞典》中的解释是："以非正统的方式或非逻辑性的方式来寻求解决问题的办法。"简单来说就是"寻求看待事物的不同方法和路径"。放到广告的设计实践上，我们可以理解为转换视角（见图 3-1 至图 3-5）、打破常规或另辟蹊径等手法（见图 3-6 至图 3-20）。

我们通过一个故事来进一步解释广告设计中的水平思维。在一次烤全鸡的广告大赛上，眼看截止日期就要到了，参赛者们的作品几乎都已完成，作品中的烤全鸡外形也被制作得分外诱人。设计师 C 没有急于完成作品，而是进行了一番深入思考：即使他作品中的烤全鸡外形同样很完美，也无法保证在众多作品中脱颖而出；如果稍有欠缺，那就意味着淘汰。既然如此，那索性不直观展示烤全鸡的外形了，只展示空空的盘子，以及盘中光彩熠熠的油，广告语是简洁醒目的三个字——卖光了。凭借独具匠心的创意，设计师 C 一举夺冠。

这就是水平思维，它能帮助我们拆掉思维里的墙，赋予广告与众不同的画面表现。

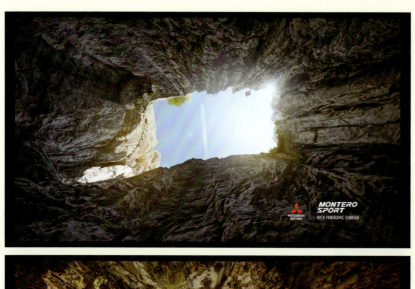
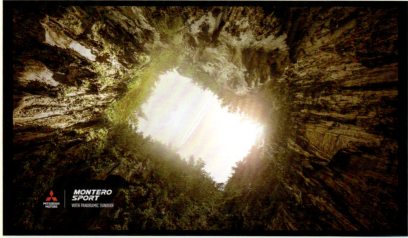
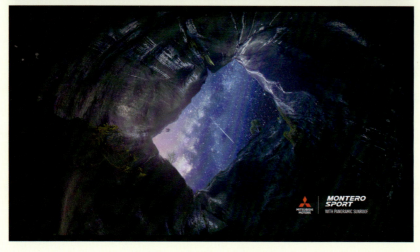

图 3-2　商业广告《全景天窗》

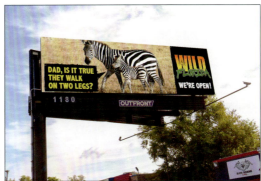
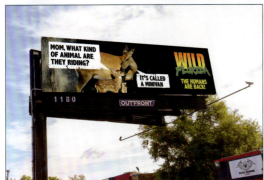
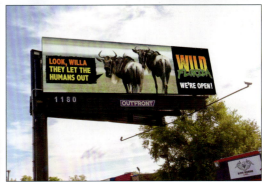

图 3-3　商业广告《人类要来啦》

案例赏析：如图 3-1 所示，这组福特汽车的商业广告，摒弃了展现汽车豪华外观的惯常手法，而采用仰视天空的视角，展现出渴望自由的情感。饱受工作压力与生活压力之苦的受众在欣赏这组广告时，会产生强烈的情感共鸣。

案例赏析：如图 3-2 所示，这组三菱 Montero Sport 越野车的商业广告，营销卖点之一是"全景天窗"，画面的展现角度与图 3-1 所示的广告有异曲同工之妙，设计师还进一步将车内环境置换成了峡谷的自然环境，使受众产生"更近、更深地体验自然，更舒适、更畅快"的心理联想。

案例赏析：如图 3-3 所示，这组 Wild Florida 野生公园的商业广告，广告语分别是：
"爸爸，人类真的是用两条腿走路吗？"
"妈妈，人类骑着的是什么动物？"
"看啊，人类又出来了！"
设计师一反从人类的视角去观察动物的惯常表现手法，而选择从动物的视角去观察人类，体现了对自然与生命的尊重。这组广告所处的路边广告牌下方正好有树，平面广告与发布环境的巧妙结合，使作品的展现效果突破了二维的范畴。

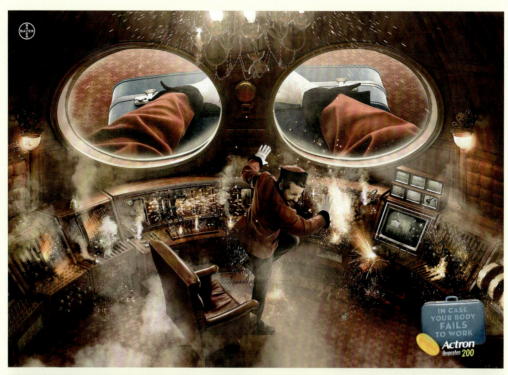
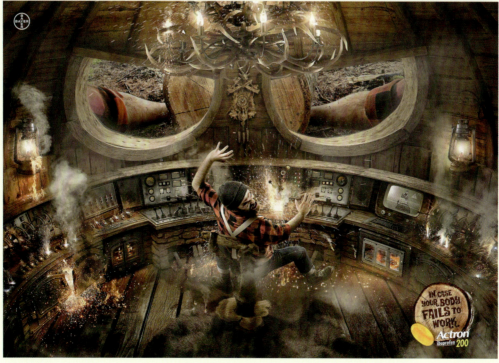

图 3-4 商业广告《爆表》

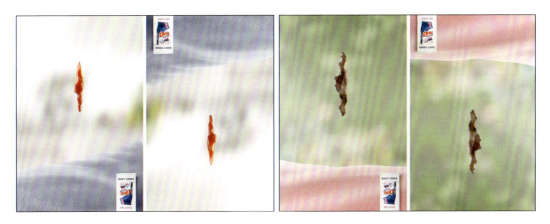

图 3-5 商业广告《沾污，去污》

案例赏析：如图 3-4 所示，这组 Actron 布洛芬胶囊的商业广告，将大脑比喻为总控制台、眼洞为屏幕，画面采用从"大脑总控制台"向外看的角度。"仪器"爆炸，象征身体因病痛无法工作。相对于展现人物生病时的模样的惯常表现手法，这样的展现角度和表现手法既显得卓尔不群，又显得善解人意——没错，生病时，的确是这种感觉。

案例赏析：如图 3-5 所示，这组 Opal 洗衣液的商业广告，采用中分对比型构图，画面左右两边其实是相同的图片，但是展现角度相反，由此形成"沾到污渍，去除污渍"两个过程的妙趣画面。

案例赏析：如图 3-6 所示，这组 SNCM 旅行网的商业广告，广告语是："12 岁以下的儿童免费！这个夏天，没有谁能阻止孩子们去科西嘉岛旅游了！"设计师没有展现孩子们正在旅行的画面，而是展现了玩具阻拦孩子们去旅行的超现实画面。这样做，是不是更为萌趣？

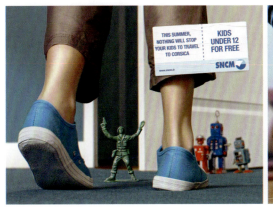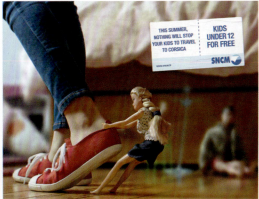

图 3-6 商业广告《没人能阻挡孩子们去旅游》

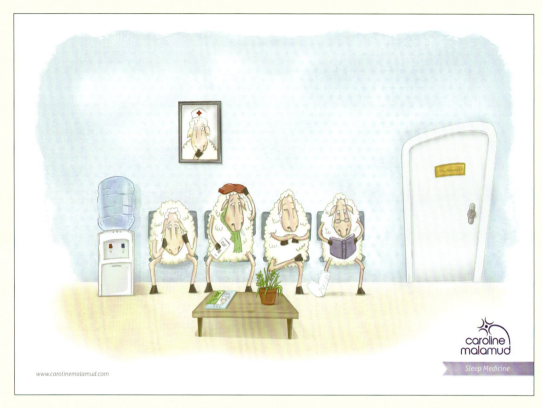

图 3-7 商业广告《连羊都睡不着了》

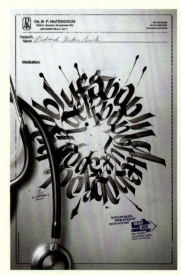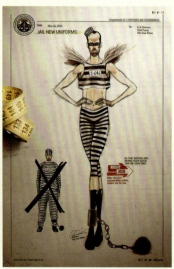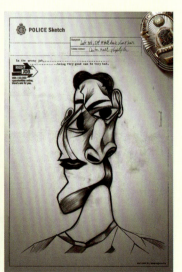

图 3-8 商业广告《找对了工作才能做对事》

案例赏析：如图 3-7 所示，这幅 Caroline Malamud 睡眠医学中心的商业广告，没有采用展现失眠者痛苦表情的惯常表现手法，而采用了一种幽默的表现手法：失眠时，人们经常通过"数羊"来催眠，现在连"羊"都睡不着了，来到该睡眠中心看病，可见失眠真的很严重了，由此反映了该睡眠中心的专业水准之高。

案例赏析：如图 3-8 所示，这组 Right Job 招聘网站的商业广告，用极富创意的手法诠释了"找对工作、找对位置"的重要性：让你写病理报告，你搞成了插画；让你设计囚服，你搞成了时装；让你给嫌疑人画画像，你搞成了抽象派画作。无论你多么才华横溢，没找对适合的工作岗位，一切都是徒劳的，甚至是错误的。

案例赏析：如果你看到"金刚"、外星人或水怪，而且当时你正好拿着手机，你的第一反应是不是"赶紧抓拍"？如图 3-9 所示，这组 bbb 鞋靴的商业广告，采用衬托的表现手法：如果"金刚"、外星人或水怪就出现在不远处，但这些奇景吸引不了你，你仍在拍摄自己的鞋，那么这双鞋该是多么令人惊艳和喜爱呢？

案例赏析：如图 3-10 所示，这组 Garage 男士时尚杂志的商业广告，摒弃了采用真人模特代言的惯常表现手法，而通过雌雄动物对比的画面，幽默地切中"这是我们（雄性）的天性"的主题。

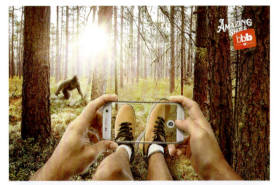
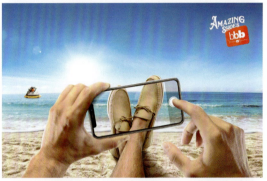
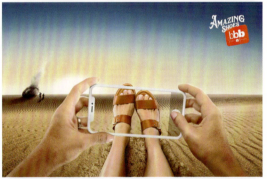
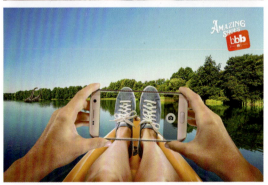

视频 3-1　土耳其航空公司的系列广告

图 3-9　商业广告《令你惊艳的鞋》

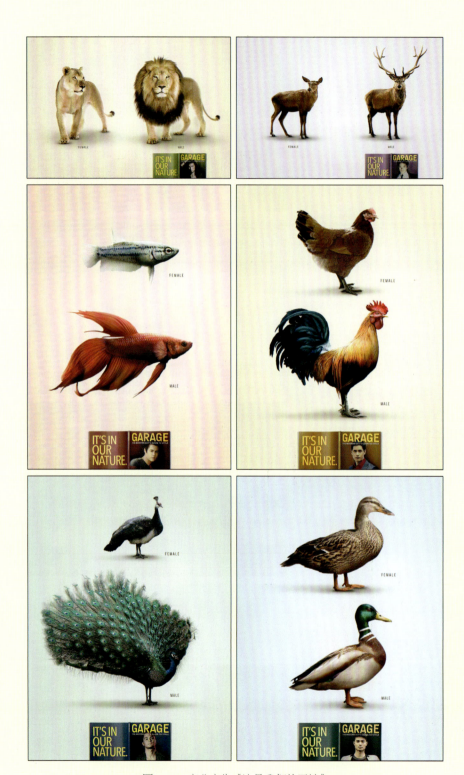

图 3-10 商业广告《这是我们的天性》

案例赏析：牙膏广告，画面通常展现的是模特亮白的牙齿，落窠臼的表现手法，很难给受众留下深刻印象。如图 3-12 所示，这组佳洁士牙膏的商业广告，画面展现的是聊天 App 的界面。界面中，聊天的人用动物头像遮盖住自己的真实形象，"可爱的动物头像+整齐美白的牙齿"的组合，形成了幽默、萌趣、别具一格的视觉效果，既突出了"牙齿"这个画面重点，又加深了受众脑海中的产品印象。

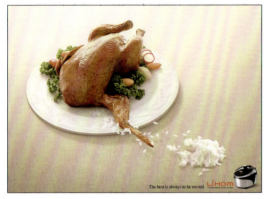

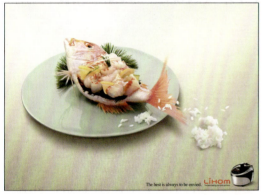

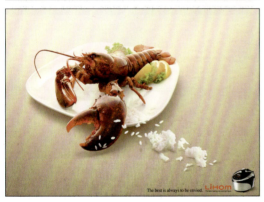

图 3-11　商业广告《被嫉妒的米饭》

案例赏析：表现电饭煲蒸出的米饭好吃，通常做法是展现一碗热气腾腾的米饭，千篇一律的做法难免流俗。如图 3-11 所示，在这组 Lihom 电饭煲的商业广告中，烤鸡、蒸鱼、烤龙虾"嫉妒"米饭，由此可见用该品牌电饭煲蒸出的米饭有多好吃。这种别出心裁的表现手法令人耳目一新。

图 3-12　商业广告《你的笑真美》

第三章　广告的设计思维　121

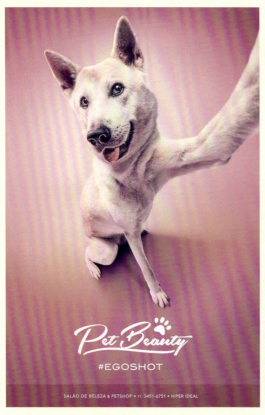 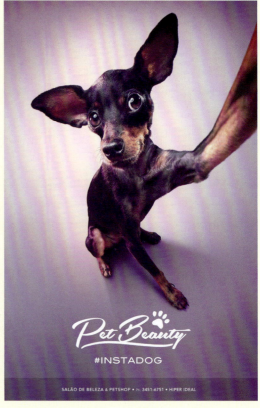

图 3-13 商业广告《美美的自拍》

案例赏析：宠物美容类广告，大多展现的是猫狗等宠物修毛后精致可爱的样子。如何不落俗套地展现服务卖点呢？如图 3-13 所示的这组 PetBeauty 宠物美容店的商业广告的做法值得借鉴：设计师让狗狗玩自拍，表现出狗狗自身对美容效果的满意。

 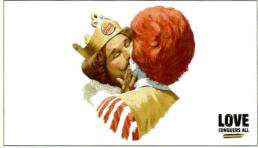

图 3-14 商业广告《爱可以征服一切》

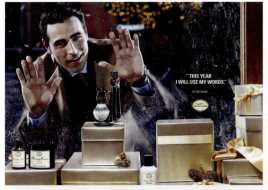
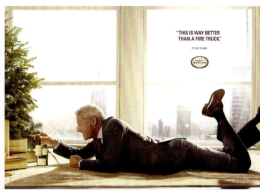
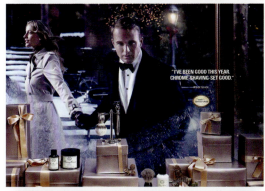
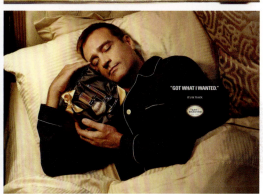

图 3-15　商业广告《心爱之物》

案例赏析：寻常的男士剃须产品的广告，都是突出展现男性的阳刚、坚韧、优雅等，而在如图 3-15 所示的这组 Art Shaving 剃须套装的商业广告中，男士们面对该产品时，就像个期望或得到心爱玩具的孩子一般：要么在橱窗前久久停留，要么在拆开礼物包装时激动万分，连睡觉都要抱着，由此夸张地展现了产品品质。

案例赏析：Gandhi 图书馆采用人工智能作为辅助，对图书馆进行智能化管理。如何不落窠臼地体现科技感呢？在画面中展示机器人管理图书的画面，这种做法还是容易流俗。而该图书馆让人工智能读名著，如图 3-16 所示的这组该图书馆的商业广告的画面，就是人工智能在读过《克苏鲁的呼唤》《变形记》《小王子》《佩德罗·巴拉莫》后呈现出的它对书中内容片段的理解。这种展现手法，是不是与众不同，令人耳目一新？

案例赏析：汉堡王的品牌人物形象是一个国王，而麦当劳的品牌人物形象是一个小丑。在如图 3-14 所示的这组汉堡王的商业广告中，他们拥吻在一起，幽默地诠释了"爱可以征服一切"的主题。汉堡王着实秀了一把黑色幽默。

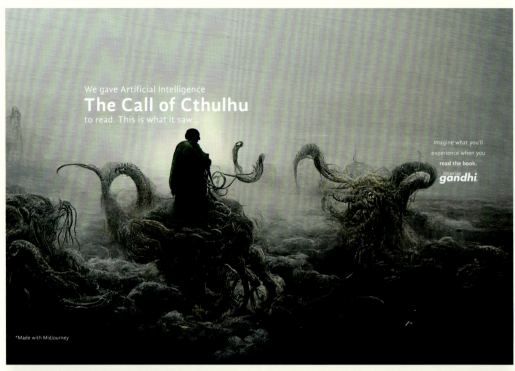

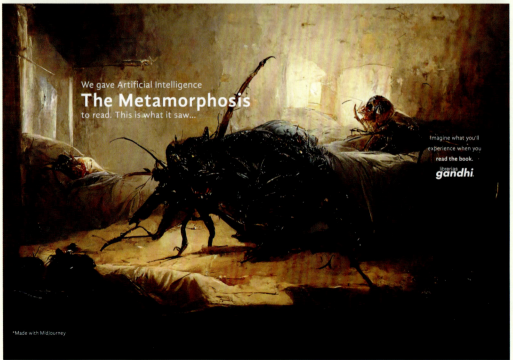

图 3-16 商业广告《给人工智能读名著》

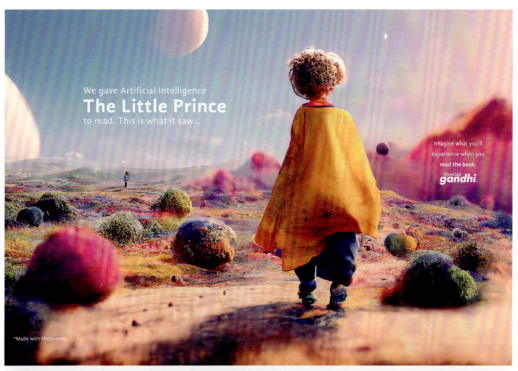
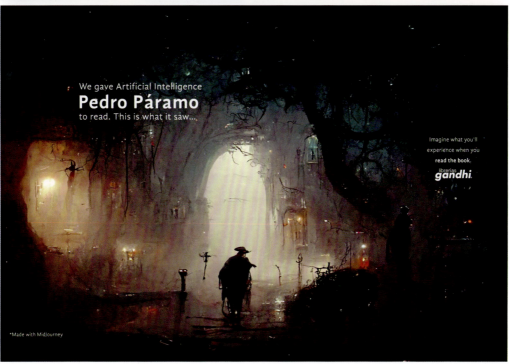

图 3-16　商业广告《给人工智能读名著》（续）

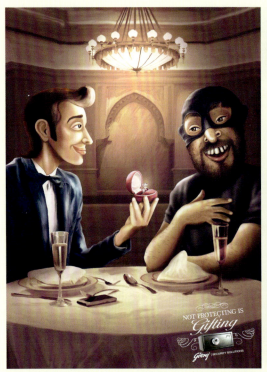

图 3-17 商业广告《选对保障》

案例赏析：如图 3-17 所示，这组 Godrej 保险箱的商业广告，没有展现小偷面对保险箱束手无策的场面，而是展现了男士将钻石戒指和钻石项链送给盗贼的画面，寓意贵重物品被盗，由此幽默地诠释了"选对保障"的主题，产品卖点最终被解读出来。

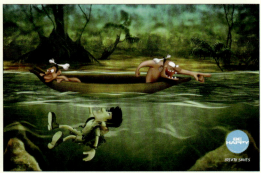

图 3-18 商业广告《关键时刻，可以救命》

案例赏析：展现人物边做家务边听书的画面，视觉效果虽然可以做得十分温馨，但对"听书"这一服务卖点的表现可能显得不足。如图3-19所示，这组企鹅听书App的商业广告，展现了人物边做饭/洗澡/织毛衣边听书的画面，创意点是用面团/泡沫/毛线来展现书中的文字。这样做，强化了对"听书"这一服务卖点的表现，不拘一格地展现了"随时随地听书"的服务卖点。

案例赏析：随手关灯是节约能源、降低碳排放的方法之一。多一分夜晚的黑暗，地球就多一分绿色。如图3-20所示，这幅世界自然基金会推出的公益广告，采用对立转换的表现手法。图中，动物们快乐地围绕着黑暗骑士，由此切中主题"第一次，黑暗拯救了地球"。光明与黑暗不同寻常的对比，可以引发受众更多、更深入的思考。

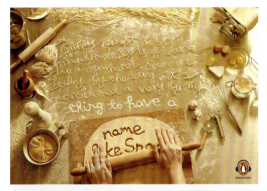
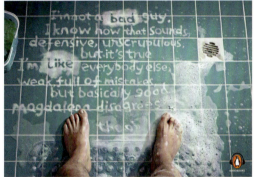
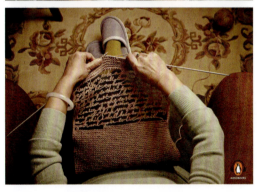

图3-19 商业广告《听书》

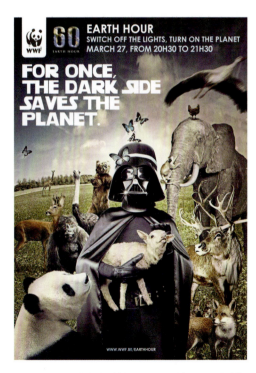

图3-20 公益广告《第一次，黑暗拯救了地球》

案例赏析：为游泳课程设计广告，展现游泳者的健美身材，落俗套了吧？如图3-18所示，在这组Be Happy游泳俱乐部的商业广告中，越狱的犯人躲在游泳池的水中，逃避警犬的搜索；探险家藏在食人族的船下，躲避他们的追杀，受众由此解读出学好游泳带来的更为重要的好处——关键时刻，可以救命。

第二节　垂直思维

垂直思维，又被称为逻辑性思维或收敛性思维，它是一种用逻辑的、传统的思考方法来解决问题的思维方式，与水平思维是相对的。

垂直思维重视逻辑性与可能性，而人在面对问题时，往往会被可能性最高的解释所吸引，并沿其思路继续思考。因此，在创作实践中，我们要注意画面表现与思想内涵之间的逻辑性及内在联系，并提高作品的互动性，使蕴含于画面中的信息和情感，可以如剥洋葱般层层深入地被受众解读出来（见图 3-21 至图 3-30）。

案例赏析： 如图 3-21 所示，这组 MilkPEP 牛奶的商业广告，以超现实的画面，表现了牛奶带给人的满满活力，画面感染力极强。

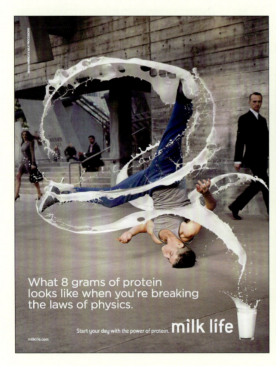 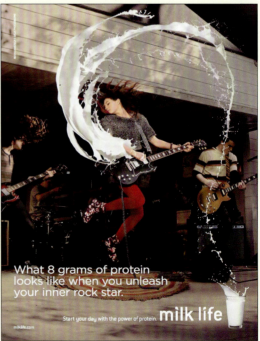

图 3-21　商业广告《活力满满》

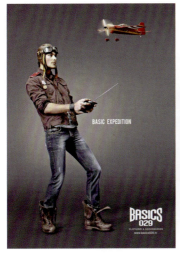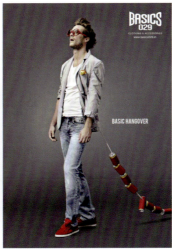

图 3-22　商业广告《Basics 029 男装》

案例赏析：如图 3-22 所示，这组 Basics 029 男装的商业广告，目标受众是年轻男士，广告采用我们常见的模特展示服装的表现形式，彰显了简洁、舒适、青春的品牌气质。

案例赏析：如图 3-23 所示，这组 Brizo 厨卫用品的商业广告，采用我们常见的"美女＋产品"的表现形式，典雅的黑白灰配色创造了简洁、时尚、高雅的画面质感，完美契合"高品质生活"的主题。

　　如图 3-21 至图 3-23 所示的这三组广告所采用的表现手法，在创意思维上属于垂直思维，它可以直观、清晰、高效地传达产品信息，以强烈的视觉感染力使受众产生代入感，就好像那个帅气、美丽的人就是自己，或是自己正在享受这款高品质商品带给自己的绝佳体验一般。

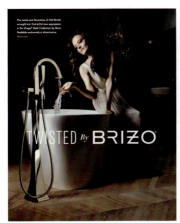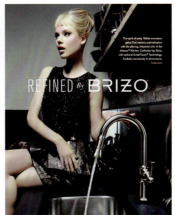

图 3-23　商业广告《高品质生活》

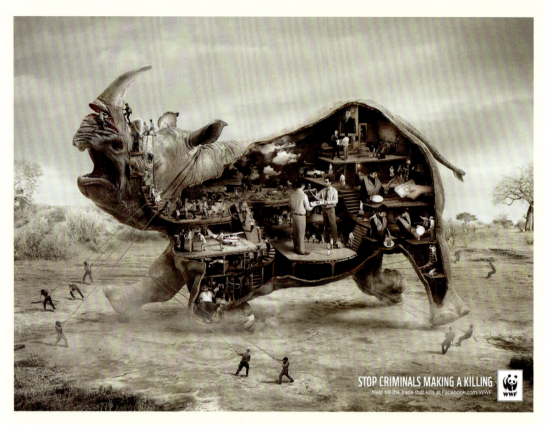

图 3-24　公益广告《没有买卖，就没有杀戮》

案例赏析： 如图 3-24 所示，在这幅世界自然基金会推出的公益广告中，一头犀牛被猎杀了，它的角与皮被拿去交易。这场血腥的屠杀，罪魁祸首正是人类的贪欲。读图至此，受众脑海中自然会跳出那句耳熟能详的广告语："没有买卖，就没有杀戮。"

案例赏析： 如图 3-25 所示，在这组 SOS Children's Villages 推出的公益广告中，孩子站在被炸毁的音乐厅里，那里既没有身穿燕尾服的演奏者，也没有鼓掌的听众，只有满目的疮痍，受众自然会产生"停止战争，珍惜和平，关爱身处战争中的儿童"的情感。

案例赏析： 如图 3-26 所示，这组 Kentucky 炭烧咖啡啤酒的商业广告，极具视觉美。啤酒瓶是画面的重点，燃烧的炭与咖啡豆构成了画面的背景，展现了产品的用料与特点。

案例赏析： 如图 3-27 所示，在这组 Matras 女装的商业广告中，鹰、豹、蛇正在 / 正要攻击人物。为何会这样呢？广告语给出了答案："别人可创造不了这份吸引力。"这句广告语一语双关，既是在暗喻只有自己才能设计出如此具有吸引力的服装，也是在恭维自己的顾客——别人可穿不出这份味道来。

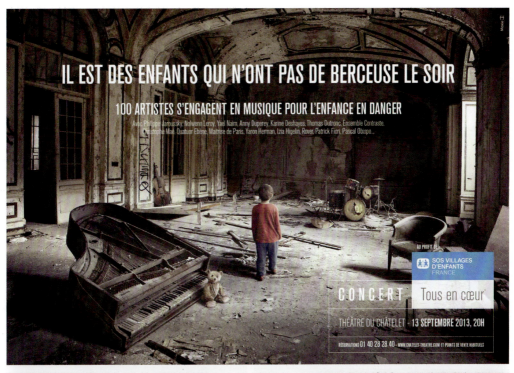
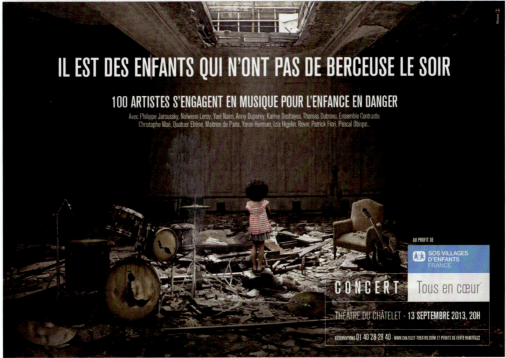

图 3-25 公益广告《战争中的孩子，是没有摇篮曲的》

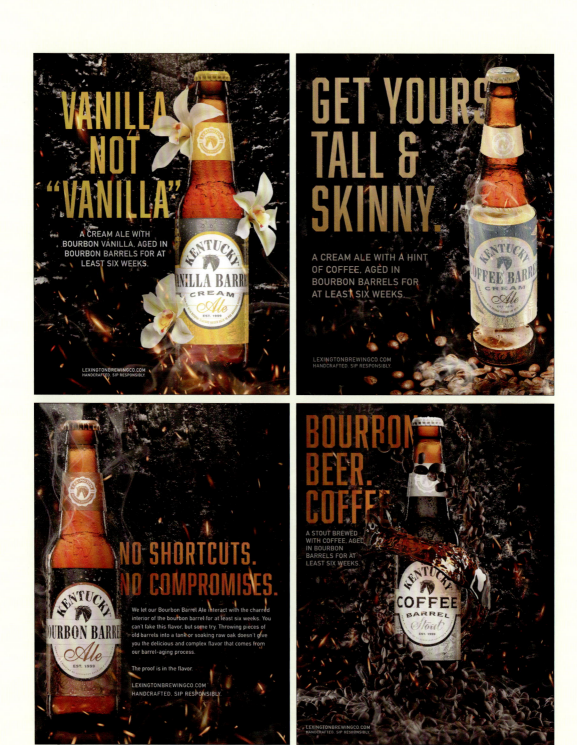

图 3-26　商业广告《炭烧咖啡啤酒》

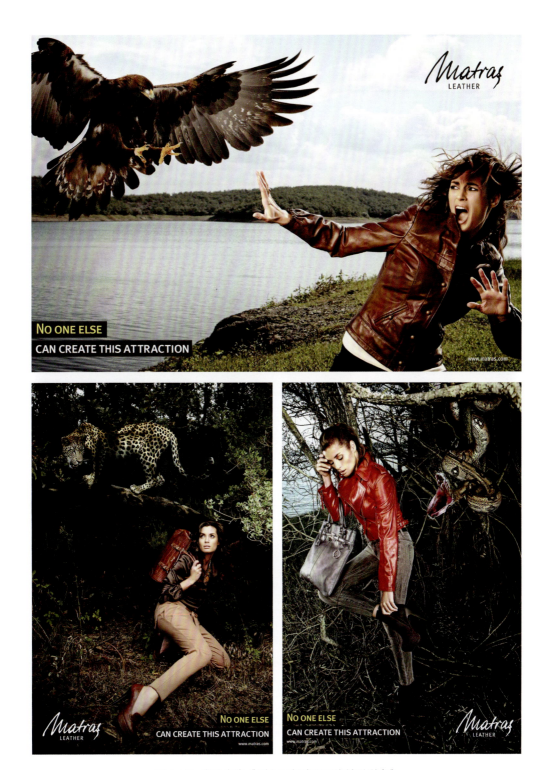

图 3-27 商业广告《别人可创造不了这份吸引力》

图3-28 商业广告《干洗狗狗》

案例赏析： 如图3-28所示，在这组Dr. Dog狗狗干洗香波的商业广告中，涂满香波的狗狗直观地展现于受众眼前，受众自然就明白使用时的具体情况了。这样的展现手法，具有具体展示、答疑解惑的作用。

案例赏析： 如图3-29所示，在这组Surfrider Foundation推出的公益广告中，结账时使用的扫码枪对准了动物的头，以此反映了"你购物，自然埋单"的主题。我们需要反省一下自己：每次购物，我们要消耗掉多少个塑料袋，增加多少碳排放？而这些又会对野生动物造成什么样的伤害？

案例赏析： 如图3-30所示，在这组Temptations猫粮的商业广告中，可爱的猫咪像人一样，做着各种运动，表现了"帮助你的猫咪引领一种健康生活"的主题，受众自然可以解读出"营养丰富、配比合理的猫粮，让猫咪更健康"的信息。

视频3-2 商业广告《Temptations猫粮：保持猫咪的天性》

视频3-3 商业广告《Temptations猫咪零食：我和我的猫越来越像》

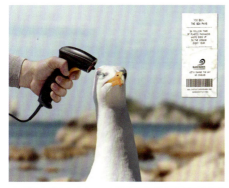

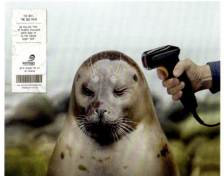

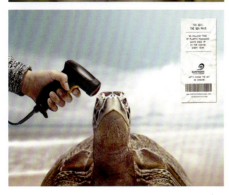

图 3-29 公益广告《你购物,自然埋单》

动图 3-1 Surfrider Foundation 推出的光电类公益广告《塑料引发的扼杀》

图 3-30 商业广告《帮助你的猫咪引领一种健康生活》

第三节 发散思维

发散思维又被称为辐射思维、放射思维、扩散思维，它是大脑在思考时，思维呈现的一种扩散状态，其主要功能是为随后的收敛思维（也就是垂直思维）提供尽可能多的解题方案。

发散思维可以表现为"一题多解""一事多写""一物多用"等方式。很多心理学家认为，它是创造性思维的最主要特点，是测定创造力的重要标准之一。

图 3-32 商业广告《修改错误》

图 3-31 商业广告《改编造成的缺失》

发散思维为创意提供了无限驱动力。在平面广告设计实践中，原本无直接联系的事物，可在巧妙的组合中形成新的意义与情感（见图 3-31 至图 3-43）。

设计时，思维不设限！

视频3-4　商业广告《Sonos便携音箱：丰富多彩的进化》

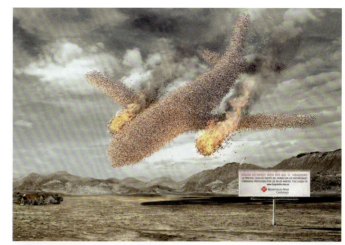

案例赏析： 如图3-31所示，在这组Sebo购书网站的商业广告中，《达芬奇密码》《哈利波特》的纸质书与电影光盘同构。被制成光盘后缺失的部分，寓意电影对原著的改编造成的内容缺失，由此将受众的思绪引到"阅读原著"上来，网上购书的服务卖点最终被引导出来。

案例赏析： 如图3-32所示，在这组Papermate涂改液的商业广告中，恶魔、美杜莎（希腊神话中的蛇发女妖）象征写错的内容，神、天使、珀耳修斯（希腊神话中的英雄）象征涂改液。人物造型的原有色彩被抽离，代之以黑白二色，创造了对比鲜明的画面。

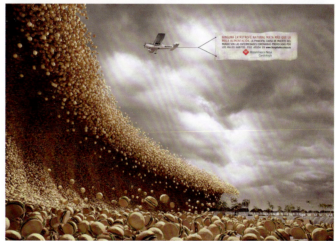

案例赏析： 如图3-33所示，在这组Sebo Museu Do Livro推出的公益广告中，香烟与失事飞机同构，汉堡包与海啸同构，核爆炸与沙发同构，广告语对上述创意图形做了诠释："不良生活习惯造成的死亡，远比这些灾难造成的死亡要多。"

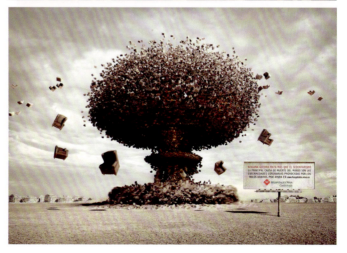

图3-33　公益广告《更大的灾难源于你》

第三章　广告的设计思维　137

图 3-34　商业广告《不适合的工作》

案例赏析： 如图 3-34 所示，这组 Monster 招聘网的商业广告，采用扑克牌的画面表现形式，对"不适合"与"适合"的工作进行了对比：正面看，人物正在忍受不适合自己的工作；倒过来看，他们正在享受适合自己的工作。

案例赏析： 通用公司推出了世界上首款兼具烧水功能的电冰箱，上开门处配备了一台热饮水机。如图 3-35 所示，在这组该款电冰箱的商业广告中，企鹅、北极熊、海象等寒带动物象征冰箱，喷火象征热饮水机。

 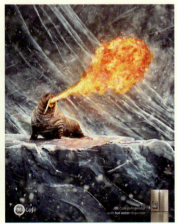

图 3-35　商业广告《冰与火》

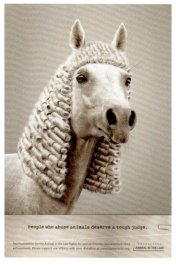 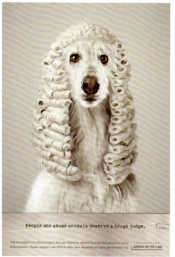 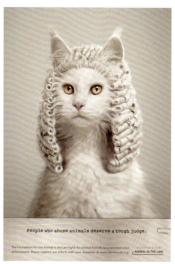

图 3-36　公益广告《动物法官》

案例赏析： 如图 3-36 所示，在这组 Foundation Animal in the Law 推出的公益广告中，马、狗狗、猫咪与法官的形象同构，由此切中主题："虐待动物的人，应该由一名严厉的法官审判。"

案例赏析： 你是职场中不可替代的"超级个体"呢，还是随时会被取代的"工具人"呢？如果你是后者，你是甘愿一辈子这样，还是选择终身学习，不断提高自身竞争力呢？如图 3-37 所示，这组南克鲁塞罗大学的宣传广告，将人物与工具同构，由此将受众的思绪引导到该校提供的课程上。

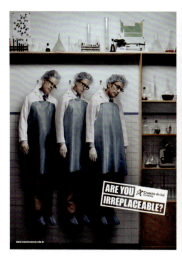 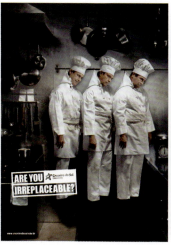 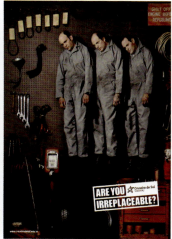

图 3-37　商业广告《你是不可替代的吗》

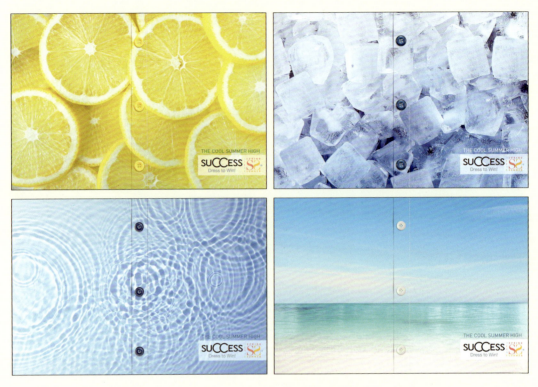

图 3-38 商业广告《让你感觉清爽的布料》

案例赏析： 如图 3-38 所示，这组 Success 男装的商业广告，营销卖点是"让你感觉清爽的布料"。为了展现"清爽"的感受，设计师将衬衫与柠檬、冰块、游泳池、大海的意象同构，通过具体的画面，引导受众展开联想。

案例赏析： 如图 3-39 所示，这组 Indian River 果汁的商业广告，将水果与拳击手套、头盔同构，寓意果汁带来的满满活力，让你精力充沛地去迎接工作与生活中的挑战。

图 3-39 商业广告《准备好去奋斗》

视频3-5 商业广告《Nabila K 唇膏：纯天然》

视频3-6 商业广告《阿玛尼香水：我的方式》

视频3-7 商业广告《Pereh 酒店：荒野》

案例赏析： 如图3-40所示，这组李施德林漱口水的商业广告，通过厨余垃圾的意象，组成了人物话语的意象，寓意口气问题，"清新口气"的产品卖点最终被解读出来。

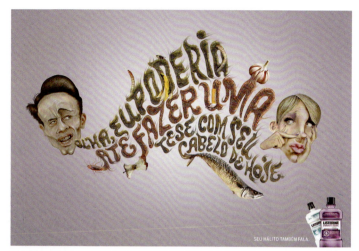
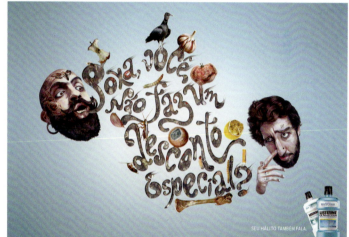
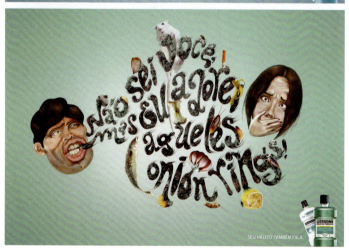

图3-40 商业广告《口气》

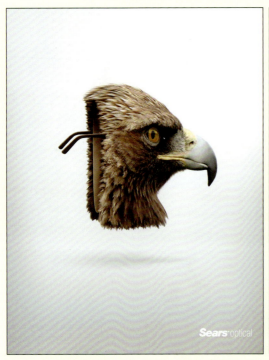 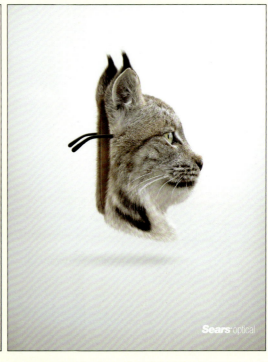

图 3-41 商业广告《敏锐的视觉》

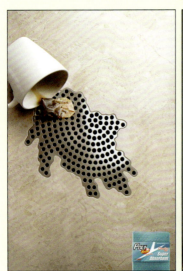 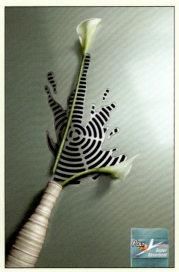

图 3-42 商业广告《有了它，水槽无处不在》

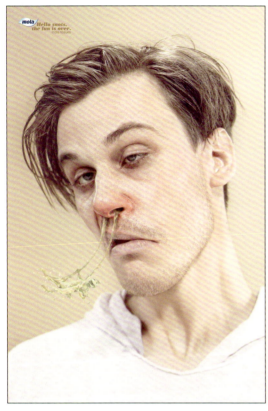 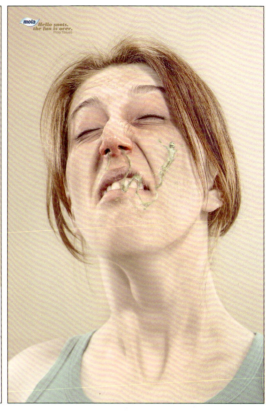

图 3-43 商业广告《你好，鼻涕》

视频 3-8 商业广告《雀巢咖啡：花时间等一杯好咖啡，很愉快》

视频 3-9 商业广告《雀巢 Milo 营养麦片：每天进步一点点》

案例赏析：众所周知，鹰和猫的视觉是很敏锐的。如图 3-41 所示，在这组 Sears 眼镜店的商业广告中，设计师将镜片置换为鹰和猫的面部，寓意戴上该眼镜店配置的眼镜后所获得的敏锐视觉。

案例赏析：如图 3-42 所示，在这组 Poly brite 超强吸水抹布的商业广告中，打翻的咖啡、水、牛奶与水槽同构。超现实的画面，突出强调了抹布的超强吸水性。

案例赏析：如图 3-43 所示，在这组 Mola 感冒药的商业广告中，鼻涕幻化成打秋千的人、玩跳水的人，妙趣地展现了"你好，鼻涕，你玩过头了"的主题。

实践训练

设计一组广告,要求画面与寓意之间存在转折性,主题自拟,案例见图 3-44 至图 3-45。

案例赏析: 如图 3-44 所示,这组世界自然基金会推出的公益广告,广告语是:
"当你享受鱼翅的鲜美时,怎会记得你给鲨鱼带来的屠戮?!"
"当你对着蓝鳍金枪鱼刺身大快朵颐时,谁还在乎你是使用叉子还是筷子!"
精美的画面与精彩的文案形成了强烈的对比与反转效果,寓意是发人深省的,带给受众的内心持久的震撼。

案例赏析: 如图 3-45 所示,在这组世界自然基金会推出的公益广告中,北极熊、犀牛、苏门答腊虎等濒危动物成了正在被维修的汽车——如果这些美丽的生命真的能被修复,就太好了!可事实是,一旦它们遭到灭绝,这个世界就彻底失去它们了。

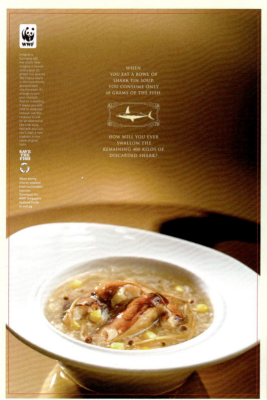 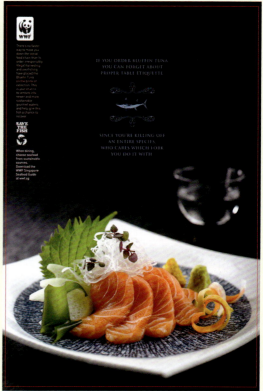

图 3-44 公益广告《当你大快朵颐时》

视频 3-10 公益广告《联合国儿童基金会：明天的礼物》

视频 3-11 公益广告《动物收养组织：爱的故事》

视频 3-12 公益广告《世界自然基金会："赞助"一个美好的未来》

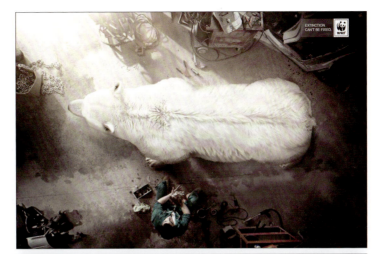
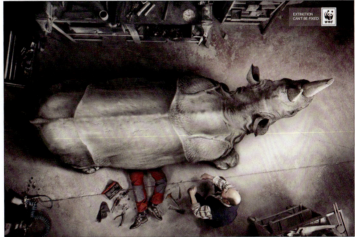
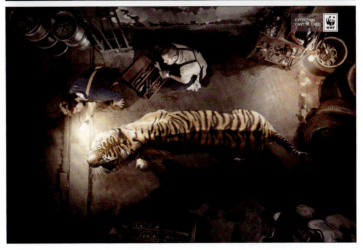

图 3-45 公益广告《假如这些生命也能被修复》

扫码获取本章课件 扫码获取思政内容

在艺术作品中,最富有意义的部分是技巧以外的个性。

——林语堂

广告的表现形式多种多样，我们可以简单归纳为风格化、过程化、即时化与延迟化、夸张化、拟人化、象征化、浓缩化、故事化等。在设计实践中，要根据希望传达的内容与情感，选择适合的表现形式。

一、风格化

在广告设计中，对某种艺术造型风格进行模仿和再创作，可以起到强化主题、彰显个性、增强对目标受众的吸引力等作用（见图4-1至图4-12）。

广告还可因表现工具（如铅笔、中性笔、水彩笔、油画笔、蜡笔、毛笔等）的不同而呈现出不同的形式美感（见图4-13至图4-18）。即使使用相同的表现工具，画面也会因不同的图形而在风格与内涵上呈现极大的差异。因此，在设计实践中，要综合考虑表现形式、表现工具等多方面因素，以达到内容与形式的高度统一。

案例赏析：如图4-1所示，这组Roccamore可降解鞋的商业广告，融合了手工印刷广告和19世纪自然类图书插图的画面风格，展现了"回归自然与传统""可持续发展"等理念。

 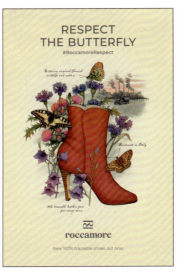 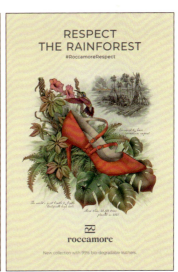

图4-1　商业广告《可降解的鞋子》

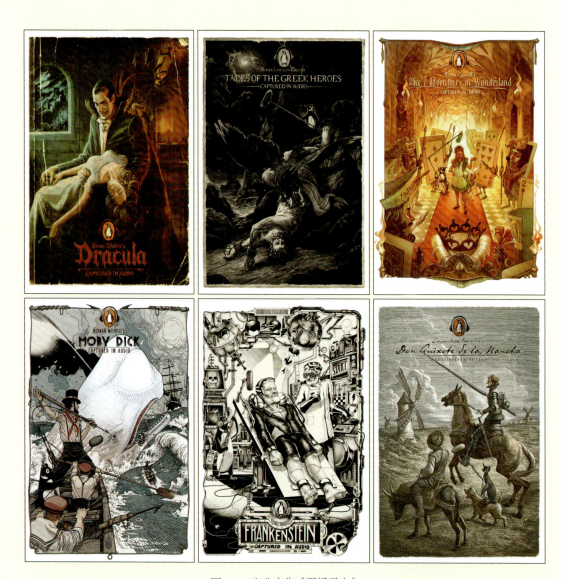

图 4-2 商业广告《现场录音》

案例赏析：如图 4-2 所示，这组企鹅听书 App 的商业广告，采用图书插画的表现形式，展现了《德古拉伯爵》《希腊神话》《爱丽丝梦游仙境》《白鲸记》《科学怪人》《堂吉诃德》等图书中的场面。拿着话筒收音的小企鹅被置于画面中，是画龙点睛之笔。

案例赏析：如图 4-3 所示，在这组 ALCC 推出的公益广告中，动漫中的女超人们在自我检查乳房，由此诠释了广告语："对于乳腺癌来说，不存在女超人。每位女性每个月都应自我检查一次乳房，发现问题，及时就医。让我们一起预防乳腺癌！"

图 4-3 公益广告《强悍如她们，也要提防乳腺癌》

案例赏析： 如图 4-4 所示，这组 Royal Care Clinics 牙齿护理中心的商业广告，采用名画的表现形式，蒙娜丽莎、贝多芬、戴珍珠耳环的少女绽放出明媚的微笑，他们的牙齿令人眼前一亮，该牙齿护理中心的服务卖点得以展现。

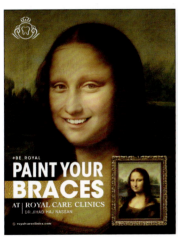
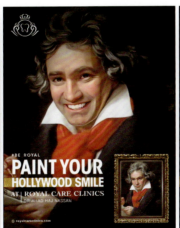
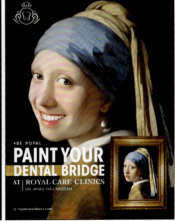

图 4-4 商业广告《绽放你的笑》

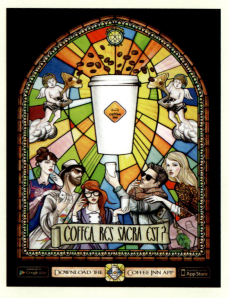

图 4-6　商业广告《咖啡续命》

图 4-5　商业广告《保护鲸鱼》

案例赏析：如图 4-5 所示，这组绿色和平组织推出的公益广告，采用儿童画的表现形式，孩子们想保护鲸鱼、保护自然、保护生态的那份纯真，令人感动。

案例赏析：如图 4-6 所示，这幅 Coffee Inn App 的商业广告，主题是"咖啡续命"，年轻一族看到这个主题，自然会想起那句口头禅："咖啡，你就是我的神啊！"设计师采用教堂彩色玻璃画的表现形式，幽默地契合了主题。

案例赏析：如图 4-7 所示，在这组 Nut-case 儿童安全头盔的商业广告中，怪物或猛兽伤不到戴头盔的人半分。这种可爱的卡通彩绘的表现手法，让产品更容易赢得孩子们的心。

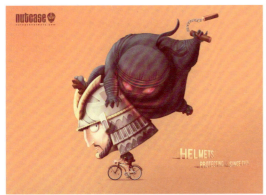

图 4-7　商业广告《你吃不掉我》

案例赏析：如图 4-8 所示，这组 Bankia 资产管理公司的商业广告，广告语是："在这个重视结果的世界里，这是最好的团队。"设计师将从容工作的资产管理师，生活得精致优雅的客户，象征财富增值的图表，象征雄厚、富有、敏锐、持久（或稳健）等抽象概念的狮子、孔雀、隼、马，以及象征美好生活的花卉汇聚在一起，展现了"让客户资产持续稳定增值"的服务卖点。设计师采用了色铅笔画的表现形式，为目标受众呈现了一场绚丽、清透、唯美、梦幻的视觉盛宴。纯白的背景既衬托了繁复的创意图形，又暗喻了"一切交给我们，简单轻松"的含义。

案例赏析：如图 4-9 所示，这组 Palm Hills 俱乐部的商业广告，展现了节庆娱乐、美食享受、减肥健身、儿童乐园、美容按摩等服务项目。扑克牌的表现形式，契合了"应有尽有"的营销卖点。

案例赏析：如图 4-10 所示，这组 BAU 音乐学院的商业广告，采用音乐杂志封面的表现形式，展现了一种古典与现代相融合的美。

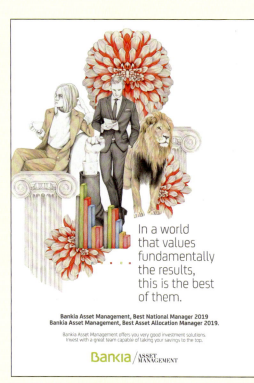

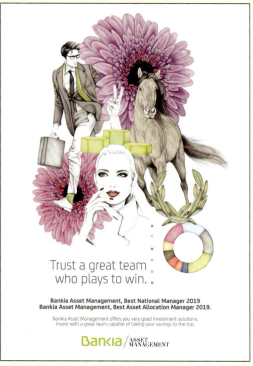

图 4-8 商业广告《最好的团队》

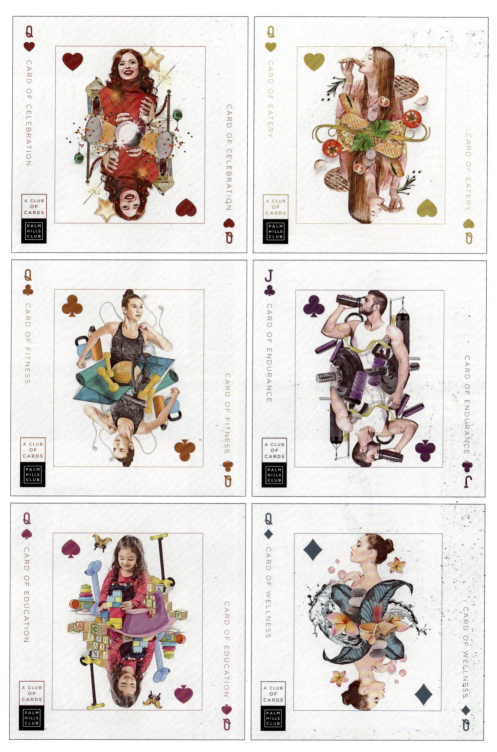

图4-9 商业广告《你喜欢哪张牌》

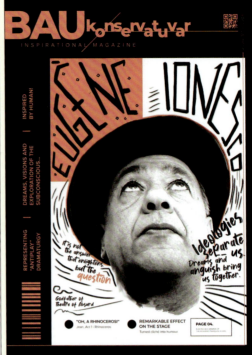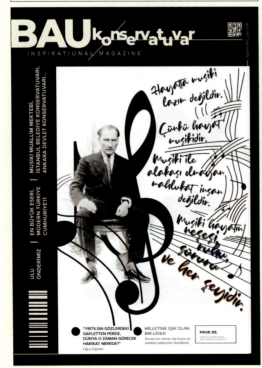

图 4-10 商业广告《BAU 音乐学院》

 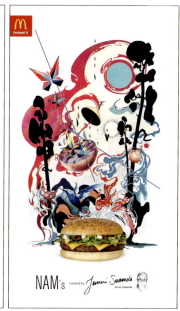

图 4-11　商业广告《汉堡包艺术》

案例赏析：如图 4-11 所示，这组麦当劳的商业广告，将汉堡包与不同艺术家的绘画结合在一起，创造了缤纷绚丽的画面。

案例赏析：如图 4-12 所示，这组 Scaddabush 意式餐馆的商业广告，美好的画面令人联想到轻松、惬意、愉快的就餐体验。

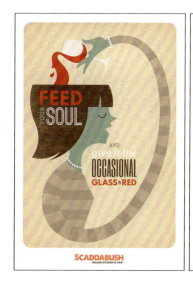 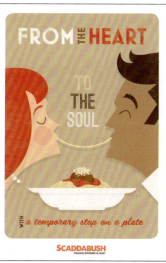 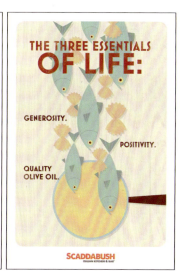

图 4-12　商业广告《意式风味》

图 4-13　商业广告《长话短说》

案例赏析： 如图 4-13 所示，在这组辉柏嘉记号笔的商业广告中，繁复的图形讲述的是一个长长的故事；而记号笔标出的，是故事的梗概与重点。该广告的创意十分精彩，画面内容、营销卖点、表现形式与表现工具融合得天衣无缝。

案例赏析： 如图 4-14 所示，在这组 La Curacao 榨汁机的商业广告中，不同色彩代表不同的食材，食材被旋转混合的意象与油画描摹的旋涡同构，混合果汁与油画颜料在质感上的同构，可谓浑然天成。

案例赏析： 如图 4-15 所示，这组 Condor 儿童炫彩牙刷的商业广告，采用儿童涂色画的表现形式，非常贴近儿童的生活。设计师以油画棒为表现工具，创造了萌萌的、五彩斑斓的画面效果，满足了孩子们的审美需求。

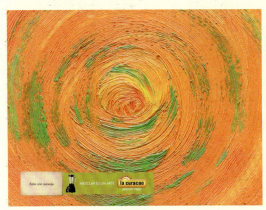

图 4-14　商业广告《融合是一种艺术》

视频 4-1 商业广告《欧莱雅唇膏：红色，秀出你的自信》

图 4-16 商业广告《防晕染》

图 4-15 商业广告《彩色的牙刷，白白的牙》

案例赏析：如图 4-16 所示，这组欧莱雅睫毛膏的商业广告，以水彩为表现工具，表现了睫毛膏晕染的问题，由此展现了"防晕染，持久持妆"的产品卖点。水彩画的表现形式，赋予画面浓浓的艺术气息，唯美地诠释了原本令人感到尴尬的问题，令目标受众（女性）产生被尊重的感觉。

图 4-17　商业广告《从入门到精通》

案例赏析： 如图 4-17 所示，在这组巴西库里蒂巴市文化中心绘画培训班的商业广告中，极为简单的人物素描结构图象征"入门"，而极为精彩的人物素描象征"精通"，画面内容、营销卖点、表现形式与表现工具完美匹配。

案例赏析： 不同于如图 4-17 所示的广告的妙趣感，图 4-18 所示的这组 United Way of Calgary and Area 推出的公益广告，通过铅笔，渲染了凝重的气氛，表现了贫困儿童没有机会接受教育、忍受饥饿、遭受家庭暴力等问题，画面感染力极强。

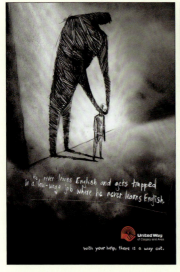 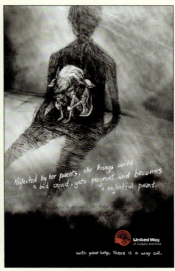 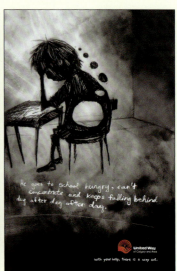

图 4-18　公益广告《有了你的帮助，他们可能会有不同的人生》

二、过程化

广告的表现形式中的过程化，一般是将人物或事物的发展变化过程通过艺术化的视觉效果表现出来。这种表现形式富有动感、韵律感和渐进感，但要协调好变化与统一，不然画面容易显得杂乱（见图4-19至图4-26）。

案例赏析：如图4-20所示，这组Apprentis d'Auteuil基金会推出的公益广告，采用曲线式视觉流程设计，展现了问题少年回归家庭与学校的过程，"我们帮助问题少年重新规划他们的人生轨迹"的广告语直触人心。

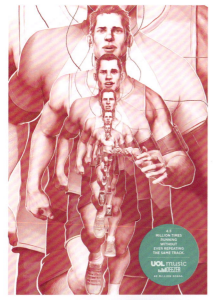
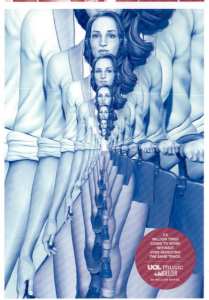

图4-19　商业广告《每一步，都有音乐的陪伴》

案例赏析：跑步时、通勤路上，你常会戴着耳机听音乐吧？如图4-19所示，这组UOL音乐网的商业广告，选取受众生活中常见的场景，呈现了人物由远及近的动态画面，形成别具一格的视幻图形，完美展现了主题。

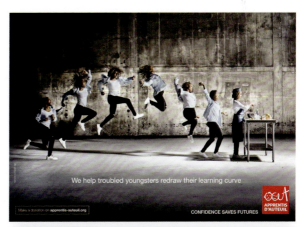
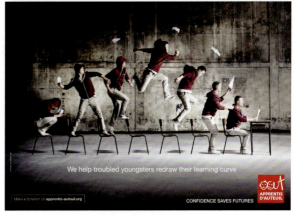

图4-20　公益广告《回归》

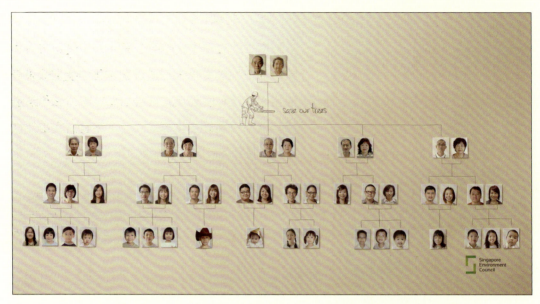

图 4-21 公益广告《留住根》

案例赏析：如图 4-21 所示，这组 Singapore Environment Council 推出的公益广告，通过家谱的表现形式，展现了"代代相传"的血缘牵绊与家族传承，同时暗含了"不忘本""关爱老年人"等诸多深意。

案例赏析：如图 4-22 所示，这组唐恩都乐连锁店的商业广告，将该品牌标志性的咖啡杯与新店建设的意象同构，发布新店开业信息的同时，强化了受众脑海中的品牌印象。

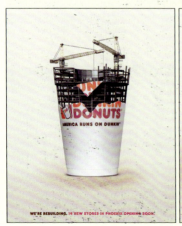 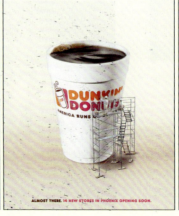 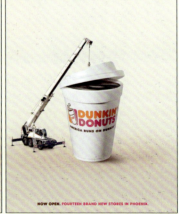

图 4-22 商业广告《即将开业》

图 4-23 商业广告《沮丧—辣味—沉迷》

案例赏析：如图 4-23 所示，这组 De Cabron Chillis 辣酱的商业广告，展现了人物从"无精打采"到"受到够劲的刺激"，再到"回味无穷，沉迷其中无法自拔"的全过程，视觉张力极强，完美契合产品卖点与广告主题。

案例赏析：如图 4-24 所示，这组 Custom 定制床垫的商业广告，创意真是绝了：只要美美地睡上 8 小时，你的老板就从野蛮的维京海盗变回温文尔雅的商人；丈母娘就从难缠的女教官变回为你制作甜点的慈祥老人；私人健身教练就从冷酷无情的驯兽师变回阳光开朗的好伙伴。

图 4-24　商业广告《好好睡一觉，一切都会好》

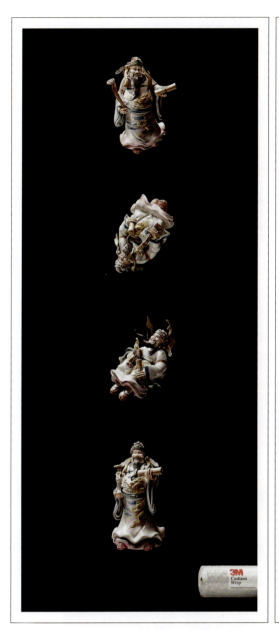

图 4-25 商业广告《完好无损》

案例赏析：如图 4-25 所示，在这组 3M 气泡膜的商业广告中，财神的雕塑摆设仿佛真的能腾云驾雾，"他"缓缓地降临到地面上；希腊神话中的人物的雕塑"表演"了一出精彩的跳水。雕塑落地后完好无损，展示了"保护易碎品安全"的产品卖点，而落地的过程，则增强了广告的趣味性和互动性。

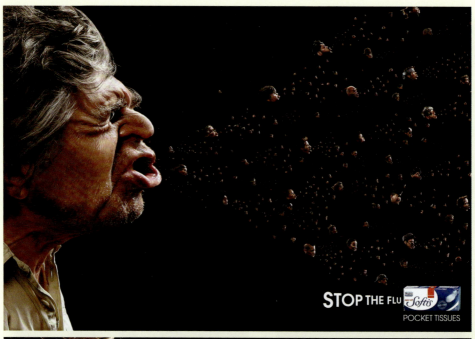

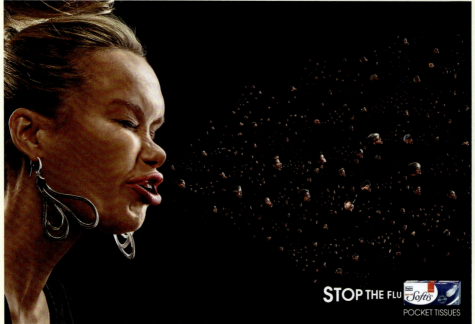

图 4-26 商业广告《预防传染》

案例赏析： 如图 4-26 所示，这组 Softis 消毒纸巾的商业广告，设计师采用过程化的表现手法，配合散点式构图，将打喷嚏时喷出的飞沫幻化成众多人物，寓意病毒的传播。

三、浓缩化

高效传达信息与情感，是广告的主要功能与目的，因此它需要通过简洁明了、极具艺术性的画面来传达诸多内容。从这一角度上讲，平面广告中的浓缩化（或称集中化），一般表现为诸多意象的集合（见图 4-27 至图 4-35），如在画面中罗列展现制作一款美食所需要的食材，或是集中展现一天中要打交道的人和要完成的事，抑或是汇集展现完成某件事的每个步骤。

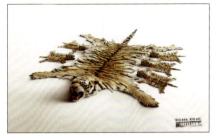

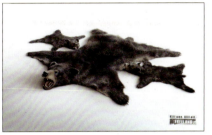

图 4-28　公益广告《杀一只，就等于杀一窝》

采用浓缩化的表现手法，画面可呈现丰富绚烂的视觉效果，但要注意统筹好整体效果，否则会产生主题不明确、画面凌乱的负面效果。

案例赏析： 如图 4-27 所示，这组佳得乐功能饮料的商业广告，将运动员的多次击球动作进行汇集式展现，形成了唯美动感的视觉效果，极简的黑色背景起到了统筹与衬托的作用。

案例赏析： 如图 4-28 所示，在这组 Freeland Foundation 推出的公益广告中，母虎的皮与母熊的皮两旁摆放着它们的幼崽的皮，触目惊心地诠释了"杀一只，就等于杀一窝"的主题。

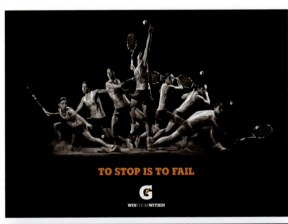

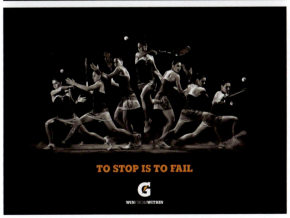

图 4-27　商业广告《坚持，不言败》

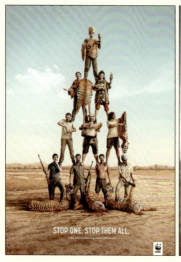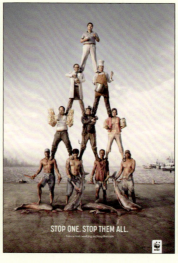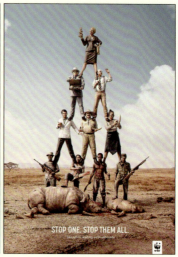

图 4-29　公益广告《没有买卖，就没有杀戮》

案例赏析：如图 4-29 所示，这组世界自然基金会推出的公益广告，将野生动物制品的交易链以"金字塔"的形式展现于受众眼前：最底层是"猎杀"环节，中间层是"材料买卖"与"成品制作"环节，顶层是"消费"环节——去掉其中任何一个环节，买卖都是做不成的，"保护野生动物，需要每一个人的努力，让我们拒绝成为野生动物制品交易链中的任何一环"的深层含义被解读出来。

案例赏析：如图 4-30 所示，这组 Montolivo 外卖餐馆的商业广告，将做一顿饭你需要洗的锅碗瓢盆罗列于受众眼前，"点外卖"带来的便捷与轻松被解读出来。

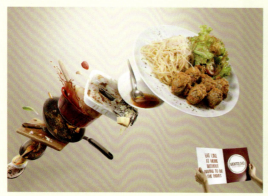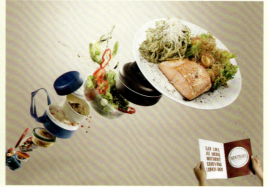

图 4-30　商业广告《省去太多麻烦》

视频 4-2　商业广告《天猫 618·美的智能电器：趁热懒》

视频 4-3　商业广告《天猫国际·活力健康好礼》

案例赏析：如图 4-31 所示，这组 PuyDuFou 历史主题公园的商业广告，融合了壁画与油画的表现风格，将不同时期、不同历史人物与事件浓缩于同一画面中，场面宏大而不杂乱，极具时空穿越感。

案例赏析：如图 4-32 所示，这组三星手机的商业广告，营销卖点是"糖果色手机壳，多色可选"。为了展示这一卖点，设计师将与该款手机壳同色的事物铺满了几乎整个画面，强化了受众脑海中的产品印象。

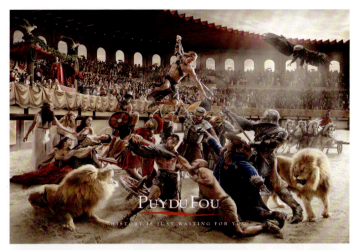

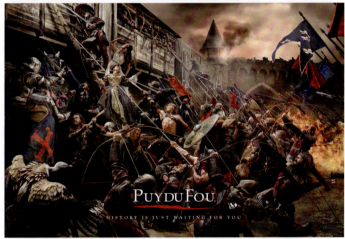

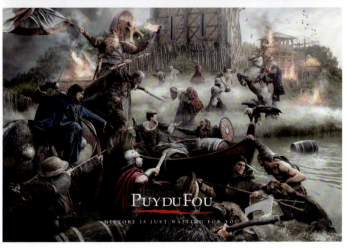

图 4-31　商业广告《历史，等你来看》

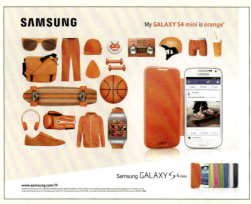

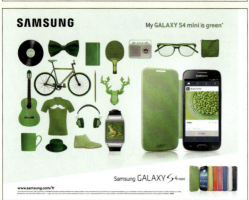

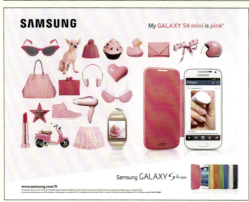

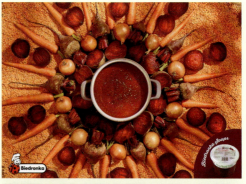

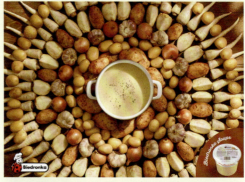

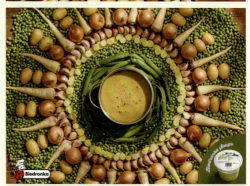

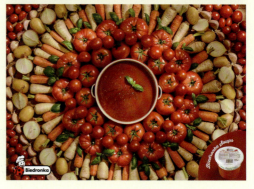

图 4-32　商业广告《我的三星是这个颜色》

案例赏析： 如图 4-33 所示，在这组 Biedronka 浓汤宝的商业广告中，制作该款浓汤的食材被摆成环形，画面的中心点便是一碗浓郁鲜美的汤。浓缩化的表现手法，既完美展现了"天然浓醇"的卖点，又创造了绚烂、丰富、热烈、独具个性的画面。

图 4-33　商业广告《只为一碗好汤》

 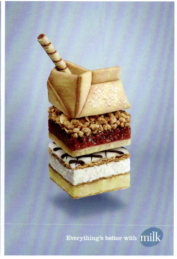 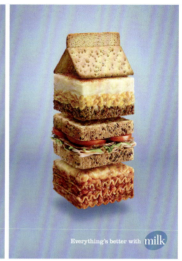

图 4-34　商业广告《好的牛奶，配什么都美味》

案例赏析：如图 4-34 所示，这组 Dairy Farmers of Quebec 牛奶的商业广告，将糕点等美食组合成牛奶盒的意象，妙趣地传达了"好的牛奶，配什么都美味"的主题。

案例赏析：如图 4-35 所示，这组《国家地理杂志》的商业广告，将名胜古迹、文物、动物等组合成问号的意象，贴切地展现了"对这个世界保持好奇"的主题。

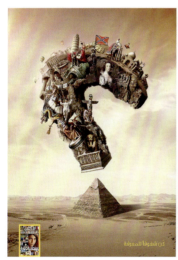 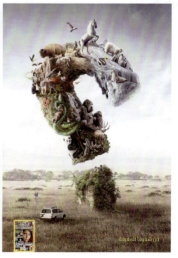

图 4-35　商业广告《对这个世界保持好奇》

四、夸张化

广告中的夸张化，就是将希望传达的信息或情感，抑或是事物的某种特征，通过放大、缩小、增强、减弱等方式表现出来，以强化其在受众脑海中的印象（见图4-36至图4-46）。运用这一表现手法时，要注意以下几点。

首先，被夸张的内容必须以客观事实为基础。

其次，夸张要做到充分且恰到好处，不能介于夸张与真实之间，使得受众还要去琢磨，这到底是夸张还是事实，这样就起不到夸张的艺术效果。

最后，夸张要勇于创新，不落窠臼。

图4-37 商业广告《快如疾风》

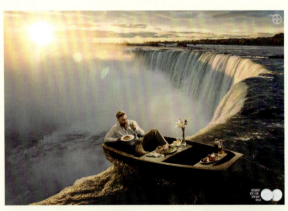

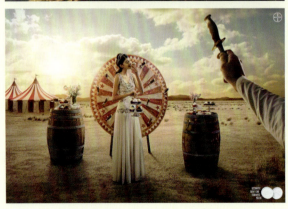

图4-36 商业广告《唯有美食不可辜负》

案例赏析：如图4-36所示，这组Alka-Seltzer养胃泡腾片的商业广告，采用了夸张与象征相结合的表现手法：身处瀑布边上或靶子前，象征胃痛带来的不适；而怡然自得地享受美食，象征泡腾片发挥的药效。

案例赏析：如图4-37所示，在这组丰田汽车的商业广告中，雄狮、猫头鹰都被飞驰的车带起的疾风吹掉毛了，够夸张吧？

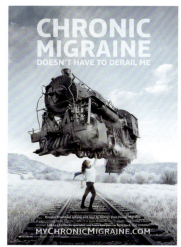 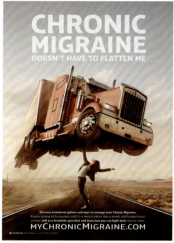 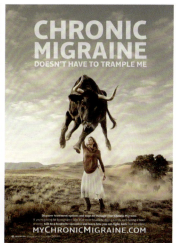

图 4-38　商业广告《偏头痛，那都不叫事儿》

案例赏析： 偏头痛带来的痛苦是巨大的。如图 4-38 所示，这组 Allergan 偏头痛药的商业广告，也采用了夸张与象征相结合的表现手法：人物轻而易举地举起火车头、货车、公牛，寓意轻松对抗偏头痛。直观而夸张的画面，带给受众极大的鼓励与信心。

案例赏析： 如图 4-39 所示，在这组 Topcuts 男士美发中心的商业广告中，全身被毛发覆盖的"怪兽"搭讪美女，遭遇到一系列嫌弃。夸张的画面，幽默地诠释了"如果你的发型很糟糕，人们看到的只有你的头发（你的优点和魅力都被你糟糕的发型掩盖了）"的主题，"为男士设计理想发型"的服务卖点得以展现。

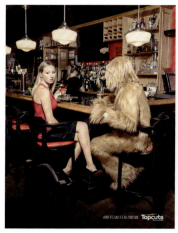 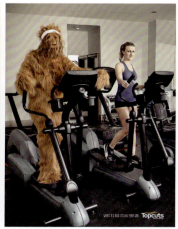 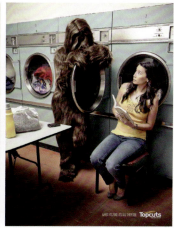

图 4-39　商业广告《如果你的发型很糟糕》

图 4-40　商业广告《这猫粮也太神了》

案例赏析：如图 4-40 所示，在这组伟嘉猫粮的商业广告中，猫咪与羚羊赛跑；像只猛虎般，对着斑马群虎视眈眈；敢暴打大象；与雄狮亲昵，由此暗喻猫粮"营养丰富，能令猫咪更强壮"的卖点。

案例赏析：如图 4-41 所示，这组 Vanish 洗衣液的商业广告，营销卖点是"能将白衣服洗得极致白"。为了表现这一卖点，设计师表现了柔道选手、厨师、医生拍照的场面，他们的衣服和白色背景融为一体。

图 4-41　商业广告《极致白》

案例赏析： 如图 4-42 所示，这组 Spa 加厚抹布的商业广告，营销卖点是"超厚"。设计师让抹布代替被打碎或打翻的餐具，盛着汤或咖啡，夸张地展现了"滴水不漏"的主题。

案例赏析： 如图 4-43 所示，在这组 VAT69 果酒/蜜酒的商业广告中，人物明知自己会被蛇/狼咬、被蜜蜂蜇，也要从树上"摘"下那瓶诱惑他的美酒，足见其味道有多么诱人。该广告弥漫着一种"极致诱惑"的氛围感，画面执行非常成功。

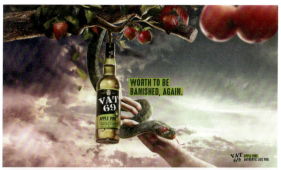
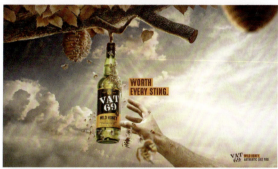
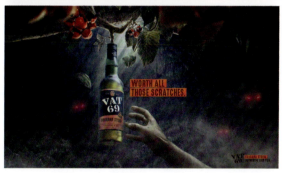

图 4-43　商业广告《在所不惜》

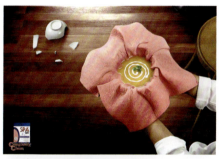
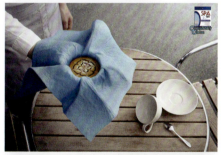
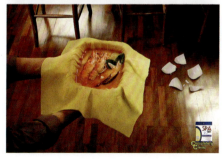

图 4-42　商业广告《滴水不漏》

案例赏析： 如图 4-44 所示，在这组 Steers 奶昔的商业广告中，大杯的奶昔实在太多了，瞧瞧人物的脸都喝成什么样了！

案例赏析： 如图 4-45 所示，这组 Don Satur 饼干的商业广告，广告语是"开袋之前，都是你的"。画面展现的是人们为了争一块饼干而打成一团的场面。夸张的表现手法、意蕴十足的文案，强烈地传达了"极致美味"的产品卖点。

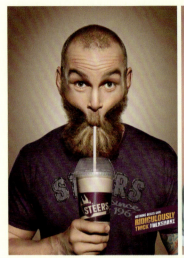 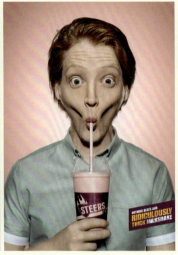 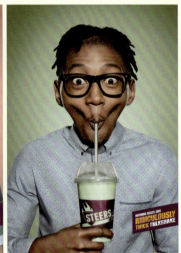

图 4-44　商业广告《多得离谱的奶昔》

案例赏析：如图 4-46 所示，在这组 Fab 冰激凌的商业广告中，陷入流沙的人、马上要被鲨鱼吃掉的人、正在被食人族架在火上烤的人，只要手中有 Fab 冰激凌，即使马上就要死了，也依然快乐。夸张的表现手法、色彩缤纷的画面，强烈地传达了"超级美味"的产品卖点，以及"给人欢乐感受"的品尝体验。

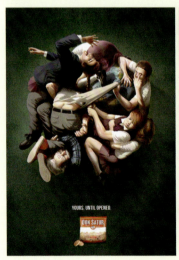 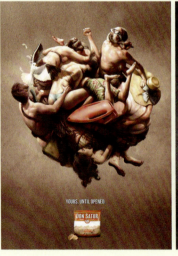 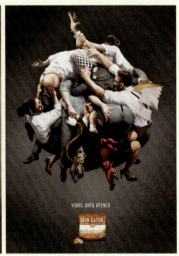

图 4-45　商业广告《开袋之前，都是你的》

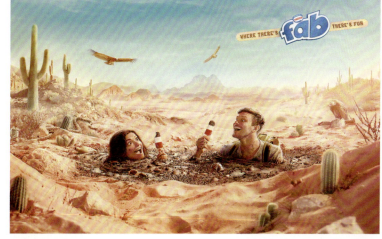

视频 4-4　商业广告《HYA 精华原液：Q 弹》

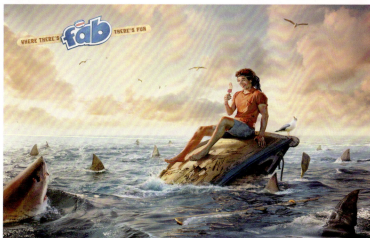

视频 4-5　商业广告《开泰银行：找对商量的人，创业才会成功》

视频 4-6　商业广告《游戏广告：奇迹很少发生》

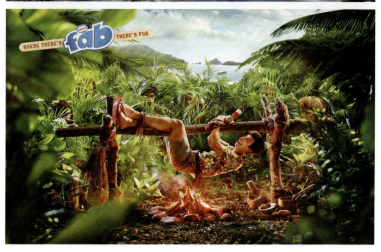

图 4-46　商业广告《有它就快乐》

五、即时化与延迟化

广告的表现形式中的即时化与延迟化，都是为了配合广告希望展现的内容而进行的艺术夸张。

即时化通常表现为时间的大幅度压缩，一般表现为瞬间就能完成某件事或瞬间就能到达某个地点（见图 4-47 至图 4-50）。延迟化则是大幅度延长完成某件事或到达某个地点所需的时间（见图 4-51 至图 4-53）。

案例赏析：如图 4-47 所示，在这组 Sedex 快递与某购物网站合作推出的商业广告中，货物通过显示器屏幕，实现瞬间送达。超现实的画面，极大地调动起用户的购买欲。

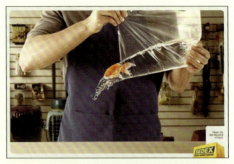

图 4-48　商业广告《请相信我们的速度》

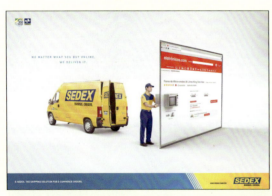

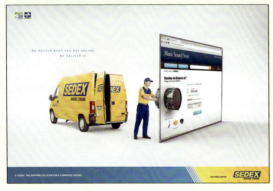

图 4-47　商业广告《下单即到》

案例赏析：如图 4-48 所示，这组 Sedex 快递的商业广告，通过夸张的表现手法，诠释了"快速完好送达"的服务卖点：请尽管放出金鱼／倒出果汁／敲开鸡蛋，鱼缸／玻璃杯／锅一定会安全及时地送达。

案例赏析：如图 4-49 所示，在这组大众汽车的商业广告中，两种场景的切换只需要打个滑梯就能完成：起床晚了，瞬间就能赶到考场；下班后，瞬间就能陪孩子踢足球；花很长时间梳妆打扮，瞬间就能到达约会的餐厅。

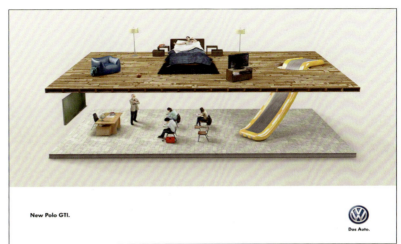
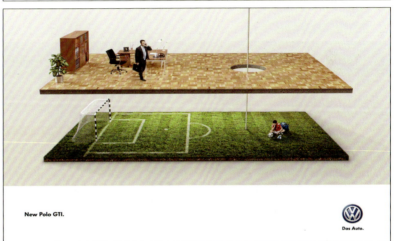
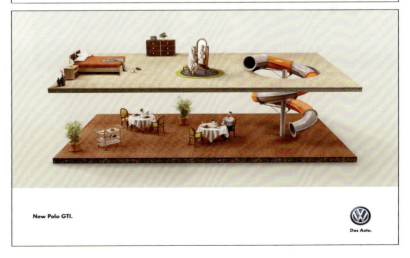

图 4-49 商业广告《眨眼就到》

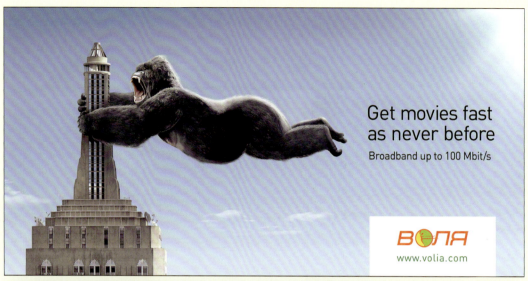

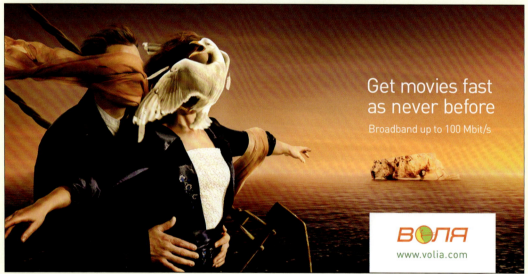

图 4-50　商业广告《太快了》

案例赏析： 如图 4-50 所示，在这组 Volia 电影网的商业广告中，电影《金刚》中的金刚快要被飓风吹飞了；海鸥都撞到了电影《泰坦尼克号》中的女主角的脸上，寓意"缓冲极快，播放极为流畅"。

案例赏析： 如图 4-51 所示，这组 Karlstads Stadsnat 电影网的商业广告，其表现形式与图 4-50 所示的广告是一致的，只不过这组广告采用了反衬的手法：电影里的人物都变老了，一个个发福、脱发，寓意在线看电影时遇到的"缓冲慢，常卡顿"的现象，"获得更好的在线观看体验"的卖点最终被引导出来。

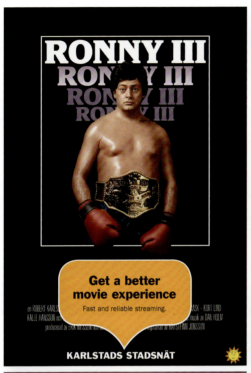

图 4-51　商业广告《别等他们变油腻了》

图 4-52 商业广告《睡美人被遗忘了》

案例赏析： 如图 4-52 所示，在这幅索尼游戏机的商业广告中，所有人都沉浸在游戏机带来的快乐中无法自拔，连睡美人都没等来王子，变成了白发苍苍的老妪。

案例赏析： 如图 4-53 所示，在这组联想手机的商业广告中，手机电量消耗得慢如蜗牛、乌龟。简洁可爱的画面，凸显了手机"电池容量大、耗电量低"的卖点。

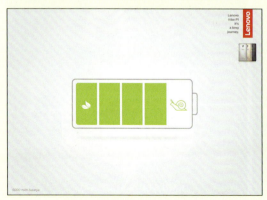 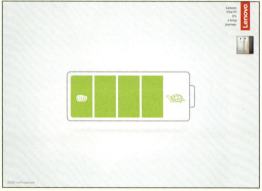

图 4-53 商业广告《耗完电？早着呢！》

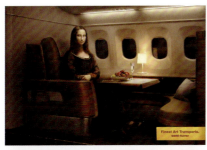

六、拟人化

和写作中的拟人化一样，广告中的拟人化也是赋予动物或事物人的情感，使画面充满灵动、温馨、可爱之感（见图 4-54 至图 4-62）。

案例赏析：唐恩都乐的主打套餐之一，就是"咖啡 + 甜甜圈"。如图 4-56 所示，这组唐恩都乐的商业广告，采用"拟人化 + 虚实结合"的表现手法，强化了受众对这一主打套餐的产品印象。

案例赏析：如图 4-57 所示，这组 Bonjourno 高浓度咖啡在新冠疫情肆虐时期推出的商业广告，将睫毛拟人化为王子与公主或对战的两方。"保持距离"的主题既应景，又暗喻了"提神醒脑"的产品特点。

图 4-54　商业广告《让名画坐上头等舱》

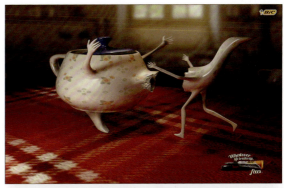

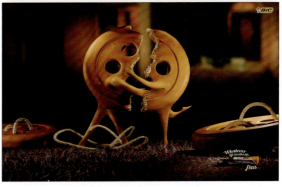

案例赏析：如图 4-54 所示，在这组 Welti Furrer 艺术品运输服务的商业广告中，《蒙娜丽莎》《梵高自画像》《戴珍珠耳环的少女》等名画，被拟人化为画中的人物，他们享受着飞机头等舱的待遇，象征安全周到的艺术品运输服务。

案例赏析：如图 4-55 所示，在这组 BIC 强力胶的商业广告中，破碎的茶壶和断裂的纽扣被拟人化为一对好朋友或情侣，萌趣地诠释了"破物重圆"的主题，展现了"修复破损物品"的产品卖点。

图 4-55　商业广告《破物重圆》

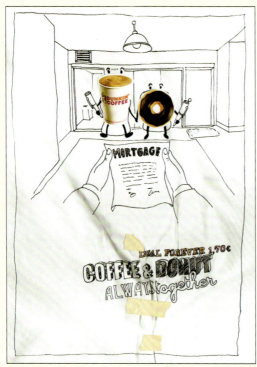
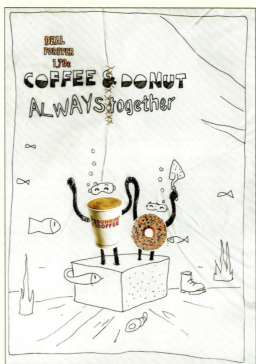
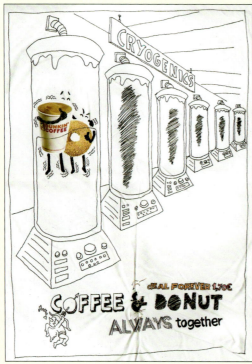

图 4-56 商业广告《咖啡和甜甜圈，总在一起》

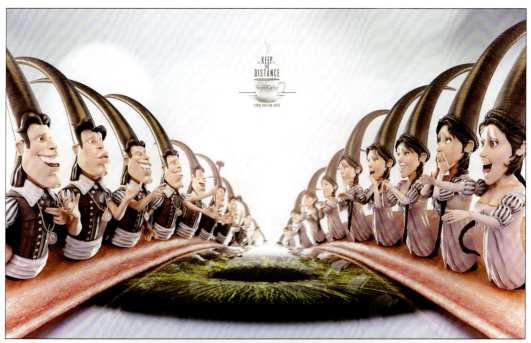
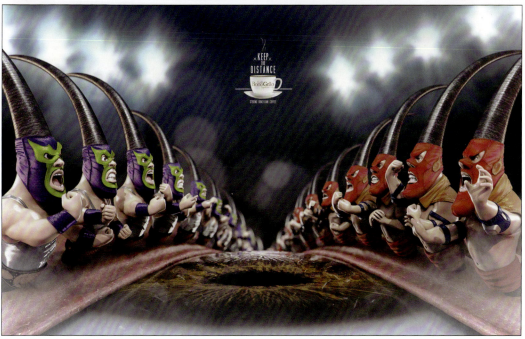

图 4-57 商业广告《保持距离》

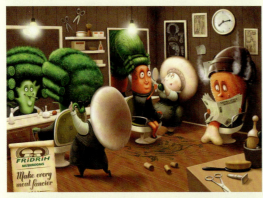
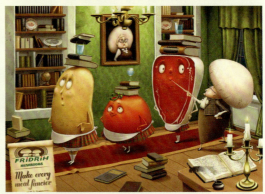

图 4-58 商业广告《相处愉快》

案例赏析： 如图 4-58 所示，在这组 Fridrih 蘑菇的商业广告中，蘑菇和众多食材相处得十分愉快：蘑菇是其他食材的好朋友、好邻居或恋人，抑或是其他食材的美发师、裁缝、形体师，由此寓意蘑菇令其他食材变得更美味。

案例赏析： 如图 4-59 所示，这组 Indomie 辣味方便面的商业广告，将辣椒拟人化为"朋克党"。可爱的造型、醒目的配色，让画面充满了动感、劲爆、鲜活的感觉。

图 4-59　商业广告《专为爱辣的你而生》

案例赏析： 如图 4-60 所示，这组 Chupa Chups 棒棒糖的商业广告，没有展现儿童吃棒棒糖的场景，而是让玩偶"活了"，嘴里含着棒棒糖，被酸得皱眉。这样新奇有趣的展现手法，对儿童这一目标受众更有吸引力。

图 4-60　商业广告《酸酸酸》

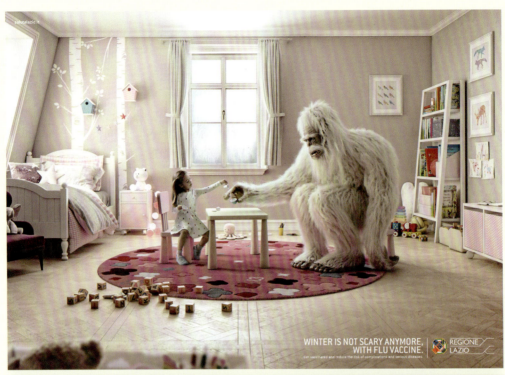
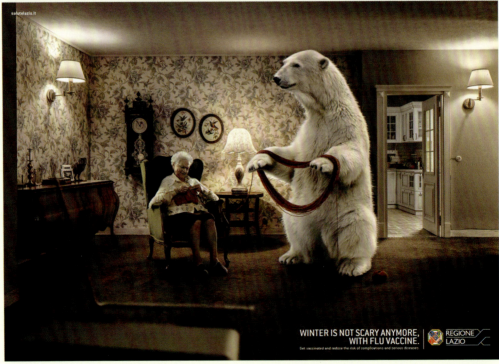

图 4-61　商业广告《与冬季和谐共处》

案例赏析：如图 4-61 所示，这组 Regione Lazio 流感疫苗的商业广告，采用了"拟人化+象征化"的表现手法：雪人陪孩子玩耍，北极熊陪老人缠毛线，寓意接种流感疫苗后平安过冬。画面温馨和谐，给人安心之感。

案例赏析：Passa Facil 是一种可去除衣物顽固褶皱的喷雾。如图 4-62 所示，这组该喷雾的商业广告，也采用了"拟人化+象征化"的表现手法：从疯狂混乱的摇滚乐队到整齐划一的合唱团，从调皮捣蛋的学生到英姿飒爽的童子军，从粗鲁暴躁的囚犯到淡然谦和的僧人，精彩的画面展现令人拍案叫绝。

视频 4-7　商业广告《雀巢零食：偷偷来到你身边》

视频 4-8　商业广告《冷冻减脂：小伙伴就应该"整整齐齐"的》

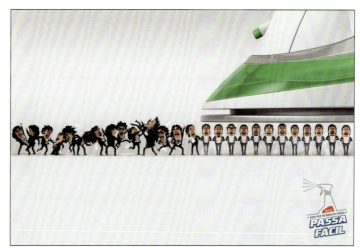

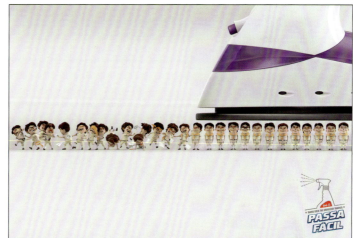

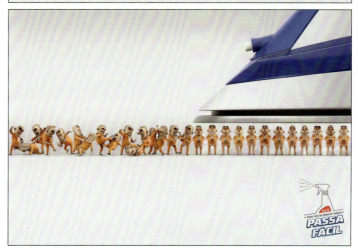

图 4-62　商业广告《从乱七八糟到整齐划一》

七、象征化

广告中的象征化，就是让某种意象代表某种意念。意象与意念之间的联系要自然、贴切，这样才能诞生令人眼前一亮的设计（见图4-63至图4-66）。

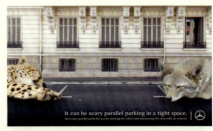

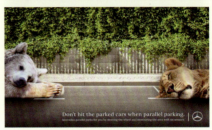

图4-64 商业广告《平行停车》

图4-63 公益广告《拯救雪山》

案例赏析：每年都有大批登山爱好者试图征服雪山，他们在挑战大自然的同时，遗留下了大量垃圾。仅在2018年我国西藏自治区组织的"清理珠穆朗玛峰保护区垃圾"的活动中，志愿者就在海拔5200米以上的地区清理出重达8.4吨的垃圾；日喀则市定日县在珠穆朗玛峰海拔5200米以下区域内清理出来的垃圾，更是高达335吨。原本被奉为"圣地"的雪山，正在遭受各种垃圾，特别是塑料垃圾的侵蚀。如图4-63所示，在这组Mountain Riders推出的公益广告中，雪人象征雪山；人物对雪山进行急救，象征对"保护雪山"的呼吁。

案例赏析：如图4-64所示，在这组梅赛德斯-奔驰汽车的商业广告中，在画面两端熟睡的猛兽象征前后方的车，由此侧面展现了"平行停车辅助系统"的技术卖点——平行停车时，你肯定不希望撞到前后方的车，给自己惹麻烦，是吧？

图 4-65　商业广告《绵柔男人心》

案例赏析： 如图 4-65 所示，这组天之蓝白酒的商业广告，广告语分别是：（左）程咬金：上金殿拜得鲁国公，下厅堂做得剪纸匠／（中）李逵：舞得鬼王双板斧，织得密实碎花布／（右）张飞：舞得起丈八蛇矛，走得顺金线银针。设计师通过象征化的表现形式与精彩的文案，展现了男人的"粗犷"与"细腻"，完美诠释了"绵柔男人心"的主题。

案例赏析： 如图 4-66 所示，在这组金士顿 U 盘的商业广告中，鲸鱼长着豹皮，河马长着斑马皮。鲸鱼／河马象征"容量大"，豹子／斑马象征"速度快"，二者的结合，象征着"速度与容量的结合"。

图 4-66　商业广告《速度与容量的结合》

八、故事化

在画面中展现一个故事性的场面，由此引发受众的解读与联想，诱导他们自己去想象接下来的剧情发展，这就是广告设计中的故事化。这种表现形式与手法，可以极大地调动受众的互动热情，并在这个充满趣味的过程中实现信息的传达与印象的加深（见图4-67至图4-70）。

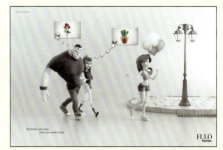

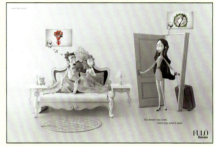

图4-68　商业广告《无论选哪个，我们都能让你满意》

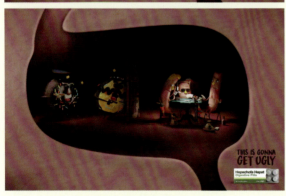

图4-67　商业广告《接下来，会很糟糕》

案例赏析： 如图4-67所示，在这组Hepachofa胃药的商业广告中，胃是"屋子"，劳累了一天的比萨饼下班回到家，他的妻子正在和巧克力偷情；一帮香肠正在聚赌，甜甜圈警察马上就要破门而入。接下来的剧情，肯定很热闹！

案例赏析： 如图4-68所示，在这组Fulo Flowers鲜花服务的商业广告中，看到身材性感的美女，男人想的是送她玫瑰，而他的女友想的是买盆仙人掌扔过去；被出差回来的妻子捉奸在床，丈夫想赶紧买玫瑰哄她，而妻子只想送他葬礼上的白色花圈。接下来的故事会如何发展呢？在受众各自脑补的过程中，广告语"不管你选哪个，我们都能第一时间满足你"得到了解读。除了花卉图形是彩色的，其余的图形都是黑白的，由此形成的鲜明对比，使受众注意力最终放在产品与服务本身上。

案例赏析： 婚礼上，一个怀孕的女人上前去和新郎纠缠不休／拿着苹果走入伊甸园／让一个相扑手站到冰上／一只臭鼬钻入了挤满人的电梯里——上述这些开头，会催生什么样的剧情发展呢？如图4-69所示，这组TNT电视台的商业广告，通过这些令人爆笑的场面，幽默地诠释了"我们更懂得戏剧化"的主题。

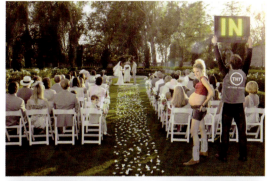

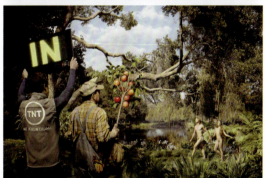

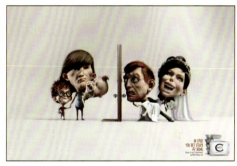

图 4-70　商业广告《以防万一》

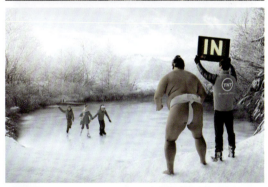

案例赏析： 如图 4-70 所示，在这组 Chez Restaurant 速食套餐的商业广告中，追债的人堵在家门口，可你想赖账，只好装作不在家；刚抱着新娘进屋，你的前任妻子就带着孩子来闹了，只好装作不在家。幽默的画面，精彩地诠释了广告语："万一被堵在家里很长时间，最好还是储备一些我们的速食套餐，让日子好过一些。"

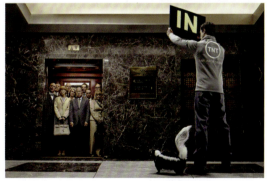

视频 4-9　商业广告《TNT 电视台：平静街道上发生的戏剧性故事》

图 4-69　商业广告《我们更懂得戏剧化》

第四章　广告的表现形式　193

九、情感化

传递某种思想或感情，是广告的目的之一，因此激发受众的情感共鸣，也是广告常采用的表现手段，这就是广告设计中的情感化。在设计实践中，情感化通常表现为"抚慰心灵""感同身受""回忆怀旧""心理励志""情感释放"等（见图4-71至图4-79）。

图4-72 商业广告《你从不孤独》

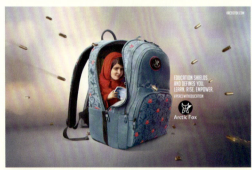

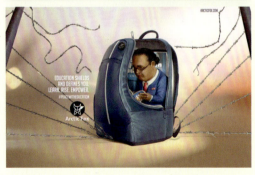

图4-71 商业广告《学习改变命运》

案例赏析： 如图4-71所示，在这组Arctic Fox书包的商业广告中，书包幻化成避难所，保护在其中学习的人。面对困难——无论是饱受战争、贫困之苦，还是因腐朽传统而不被允许接受教育——总有人咬紧牙关、心怀希望，通过学习来提升自我，改变命运。情感化在该组广告中的具体表现，是"心理励志"。

案例赏析： 如图4-72所示，在这组意大利邮政的商业广告中，第一次世界大战时的意大利士兵，即使远赴冰天雪地的战场，依然能与家人保持通信：读着妻子的来信，就好像爱人将自己轻轻拥入怀中；和战友分享儿子的来信，仿佛小家伙就在身边喊着"爸爸"；母亲躺在温暖的床上，读着儿子的来信，他在战场上苦苦挣扎的痛苦，母亲都能感受到。感人至深的画面，催人泪下，触动了人心底最柔软的部分，也激发了受众"远离战争，珍爱和平"的情感。

图 4-73　商业广告《直面阴影》

案例赏析：如图 4-73 所示，这组 Sbarro 披萨饼店在万圣节时推出的活动广告，活动内容是在该店的社交平台上分享过去令你感到恐惧的事情，或是至今挥之不去的心理阴影。这一活动的目的，是鼓励人们直面过去的阴影，并勇敢地走出来。选择在万圣节推出这一活动，真是再应景不过了：既以娱乐的方式，弱化了直面阴影时的恐惧感，又以社交的方式，为参与者找到了倾诉的渠道与理解他 / 她的同伴。

图 4-74 的案例赏析，请见第 196 页。

图 4-74　公益广告《大声喊出来》

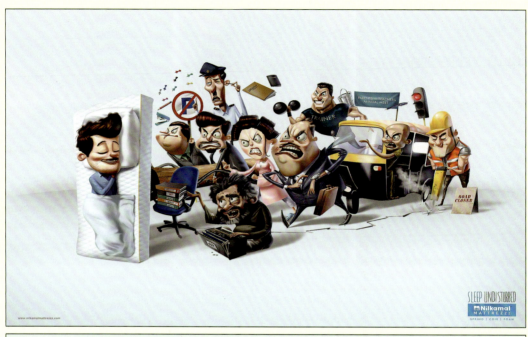

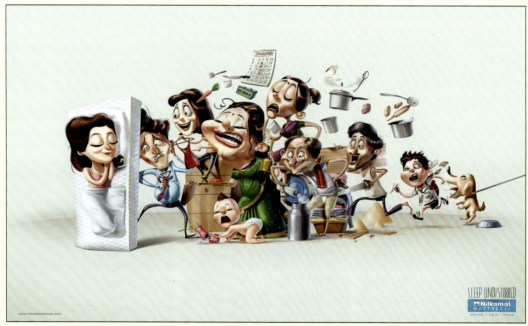

图 4-75 商业广告《只想好好睡个觉》

案例赏析： 如图 4-74 所示，这组 ASBRAD 推出的公益广告，旨在呼吁人们不要对家庭暴力熟视无睹，也呼吁遭受家庭暴力的人大声控诉出来。针对广告的目的与目标受众的情感需求，设计师选用了低明度、低纯度的配色方案，创造出浓重而热烈、在压抑感中蕴藏着爆发感的视觉效果，希望由此引发受众的情感共鸣。

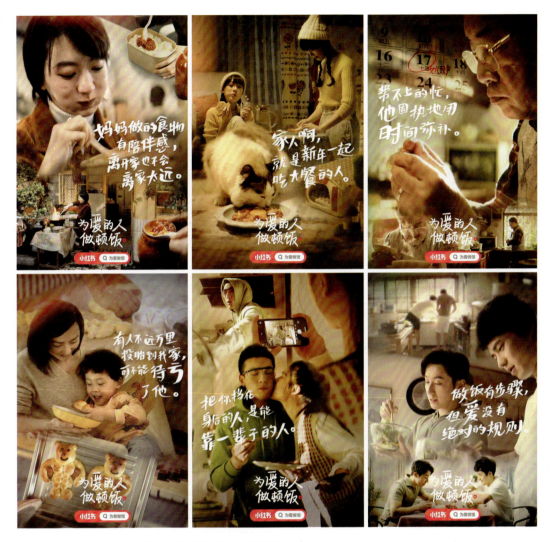

图 4-76 商业广告《为爱的人做顿饭》

案例赏析： 白天，你要应付难缠的老板、啰嗦的妻子、聒噪的丈母娘，还有社会上形形色色的人；或是要搞定懒到无法生活自理的老公、鸡蛋里挑骨头的婆婆和小姑、调皮捣蛋到令你怀疑人生的熊孩子，以及永远做不完的家务。在如图 4-75 所示的这组 Nilkamal 床垫的商业广告中，这些都被一张舒适的床垫挡在了后面。幽默的画面，打动了每天在平凡琐碎的生活中拼尽全力的人的心。好好睡一觉，实在是太治愈了！

案例赏析： 如图 4-76 所示，这组小红书"为爱的人做顿饭"活动的商业广告，无论是在外求学的游子，还是在异乡漂泊的打工人，抑或是辛苦带娃的全职妈妈，相信很多人看后，都能产生强烈的情感共鸣。

视频 4-10 商业广告《小红书：为爱的人做顿饭》

图 4-77 商业广告《痘痘带来的阻隔》

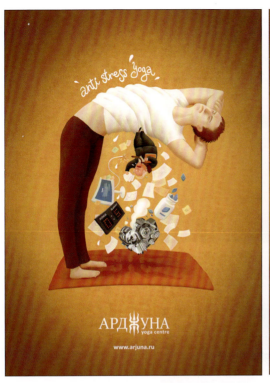 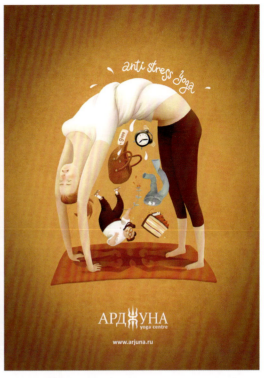

图 4-78 商业广告《拧掉负能量》

案例赏析：满脸的痘痘给你带来的自卑，相信有此烦恼的人都有切身体会：你自卑得不敢同人交往。如图 4-77 所示，这组 Galderma Benzac 祛痘凝胶的商业广告，展现了不敢参加聚会、不敢和朋友外出游玩、不敢和心爱的人约会这三个场景，既戳中了目标受众的痛点，又令他们觉得，这则广告是"懂自己的"，"强效祛痘"的卖点最终得以解读。

案例赏析：如图 4-78 所示，这组 Arjuna 瑜伽中心的商业广告，没有采用具象型展现手法，展现真实人物做瑜伽的场景，而是采用了意象型展现手法，让意象人物像拧毛巾一样，把繁琐的工作、生活中的烦恼、不良的生活习惯等，统统从身体里"拧"出去。这既暗喻了"身体可获得更好的柔韧性"的练习结果，又表现了"身心都能得到放松"的练习体验。在人们普遍感到焦虑、压力大、需要释放的当下，这种"善解人意"的广告，更容易赢得受众的心。

案例赏析：Tounsia TV 是一个专门播放老动漫影视的频道，在如图 4-79 所示的这组该频道的商业广告中，设计师着实玩了一把"回忆杀"：《足球小将》中的大空翼和《美少女战士》中的月野兔变得贫穷落魄，靠给足球场除草、在街边卖魔法杖玩具为生，《战神金刚》中的战神金刚也被丢进了汽车废弃场，由此诠释了"别让他们落得无人问津的结果"的主题，频道特色得以展现。

图 4-79 商业广告《别让他们落得无人问津的结果》

视频 4-11 公益广告《生命的价值》

视频 4-12 公益广告《999感冒灵：总有人偷偷爱你》

视频 4-13 公益广告《999感冒灵健康关爱行动：改变》

视频 4-14 商业广告《京东：你不必这样》

实践训练

从本章介绍的广告的表现形式中选取至少两种手法，设计一组商业广告，要求所选的表现形式必须与画面内容、思想情感匹配贴切，案例见图4-80至图4-81。

案例赏析：如图4-80所示，这幅JBL音响的商业广告，宣传卖点是"超强降噪，音质纯净，无杂音"。设计师采用象征化的表现形式，通过很多歌手在舞台上抢着唱歌的场面，将"杂音"具象化。

案例赏析：如图4-81所示，这组Fitpoint健身房的商业广告，广告语是："额外的体重是开始新生活的一个很好的理由。在我们的健身房里，您拥有重新开始和发挥内在潜能所需的一切。"设计师没有采用展现人物运动画面的惯常表现手法，而采用意象化的展现手法，在男士的肚腩中放置了运动鞋、拳击手套和足球，由此诠释了"运动员的诞生""重新开始和发挥内在潜能"的主题。该广告采用情感化的表现形式，充满了对目标受众的尊重与鼓励。

图4-80　商业广告《别抢了》

图4-81　商业广告《运动员的诞生》

参 考 文 献

[1] 肖英隽. 图形创意 [M]. 北京：清华大学出版社，2013.

[2] 李颖. 图形创意设计与实战 [M]. 北京：清华大学出版社，2015.

[3] 董传超. 图形语言的创意与表现 [M]. 北京：清华大学出版社，2016.

[4] 秦汉帅，李文芳，张春平. 图形创意 [M]. 北京：清华大学出版社，2018.

[5] 陈根. 广告设计从入门到精通 [M]. 北京：化学工业出版社，2018.

[6] 李平平，邓兴兴. 海报招贴设计 [M]. 北京：清华大学出版社，2021.

[7] 吴向阳. 平面广告设计 [M]. 北京：清华大学出版社，2022.

[8] 里斯. 视觉锤 [M]. 王刚，译. 北京：机械工业出版社，2013.

[9] 张文强，姜云鹭，韩智华. 品牌营销实战：新品牌打造 + 营销方案制定 + 自传播力塑造 [M]. 北京：清华大学出版社，2021.